COLOREANDO A LOS GRANDES MAESTROS

MINDFULNESS CREATIVO PARA COLOREAR

Lic. Laura Podio

EDICIONES

Lea

Coloreando a los grandes maestros
es editado por
EDICIONES LEA S.A.
Av. Dorrego 330 C1414CJQ
Ciudad de Buenos Aires, Argentina.
E-mail: info@edicioneslea.com
www.edicioneslea.com

ISBN 978-987-718-440-2

Primera edición.
Impreso en Argentina.
Octubre de 2016. Talleres Gráficos Elías Porter.

Podio, Laura
 Coloreando a los grandes maestros : mindfulness creativo para colorear /
Laura Podio. - 1a ed . - Ciudad Autónoma de Buenos Aires : Ediciones Lea,
2016.
 72 p. ; 23 x 25 cm. - (Arte-terapia / Legarde, María Rosa; 18)

 ISBN 978-987-718-440-2

 1. Libro para Pintar. 2. Mandalas. I. Título.
 CDD 291.4

INTRODUCCIÓN Y AGRADECIMIENTOS

Hace unos meses, en una reunión con mis editores, surgió la idea de un libro en el que se adaptaran obras de arte a dibujos en blanco y negro que los lectores pudiesen colorear a su manera. En ese momento imaginé que era una tarea sencilla y, además, que mis años de docente de arte me darían los materiales necesarios para trabajar. La tarea no era tan sencilla y demoró un poco más de lo pensado, pero ahora que veo los resultados creo que ustedes podrán beneficiarse con estas obras. Hay distintos materiales del mismo estilo que pueden conseguirse en librerías, en general trabajan con la obra de un solo artista o de un estilo por vez. En este caso, preferí elegir obras de diferentes artistas y estilos que pudieran adaptarse a la tarea. Durante el recorrido les iré dando sugerencias y recomendaciones de color así como de trabajo interno que espero les sea de utilidad.

Agradezco, como siempre, la confianza de mis editores, así como el apoyo permanente y constante de quienes acompañan mi camino, especialmente a Mercedes, quien amorosamente escucha y comenta cada proyecto y sus cambios. También debo agradecer a cada uno de los alumnos y pacientes de mis talleres, que día a día me brindan oportunidades de crecer y aprender de esta disciplina que tanto amo. Y finalmente a cada uno de ustedes, que se interesan en este trabajo y me cuentan sus experiencias cada día a través de redes sociales y todas las vías de comunicación. Sin estos intercambios mi tarea no tendría sentido.

TRADUCIR UNA OBRA. De la pincelada a la línea

Cuando un pintor realiza una obra, su intención generalmente es la opuesta a lo que estamos proponiendo aquí. En las artes visuales generalmente se descalifica el concepto de "dibujo coloreado" y la pintura, con sus texturas, veladuras y matices hace que el dibujo quede en un plano diferente, difuso, a veces imperceptible. Lo que sucede es que son lenguajes distintos. De hecho, cuando estudiamos conceptos de dibujo hablamos de tipos de línea, estructura, texturas visuales y otros elementos, mientras que cuando hablamos de pintura pensamos en matices, veladuras, densidad de carga, tipo de pincelada, etc.

Cuando alguien quiere traducir de un idioma a otro debe hacer un trabajo complejo en el que quizás quien se especialice en el tema sienta que la obra original perdió vigor, sufrió una metamorfosis. Esto quiere decir que cuando pasamos una obra de arte que originalmente es una pintura transformándola en un dibujo de línea en blanco y negro, probablemente veamos ciertas "pérdidas" en ese dibujo. Con esto quiero decir que el producto que resulta de este proceso tiene adaptaciones y por lo tanto se transforma en una nueva obra que en ningún caso debería querer imitar a la original. Bien sabemos que los estudiosos dicen que los libros deben leerse en el idioma original, y en este caso es lo mismo, si amamos la pintura deberemos buscar la imagen y disfrutarla como pintura…

Este punto fue el de mayor complejidad cuando tuve que elegir las obras, ya que algunas de ellas me encantaban como pinturas pero no quedaban en absoluto atractivas, desde mi criterio, para ser coloreadas, por

lo tanto fue necesario buscar cierto tipo de composiciones, que tuviesen elementos variados y que pudiesen ser traducidos a línea. Además se sumó la dificultad de darle forma a ciertas imágenes poco definidas dentro de la pintura elegida, lo cual implicó redibujar detalles o texturas para hacerlos entendibles al ojo del lector.

Por lo tanto les sugiero que tomen este trabajo como una manera de acercarse al arte desde otra perspectiva, incluso la del descubrimiento de pintores poco explorados o pinturas más desconocidas que otras. Cada obra fue elegida por algo en particular, en general por mi gusto personal, y requirió varias horas para ser "traducida" a línea de dibujo.

Intentaré, en cada caso, presentarles al artista y la obra en cuestión, y en algunos casos les daré sugerencias de color o textura para darles vida. Como saben bien solamente se trata de sugerencias y cada uno podrá desplegar la creatividad y superar cada propuesta.

ARTETERAPIA, el arte como herramienta terapéutica

Hace muchos años me dedico a adaptar herramientas artísticas al campo terapéutico. Mi historia como licenciada en Artes Visuales y docente en esa área derivó a la investigación en campos de la espiritualidad, emociones y desarrollo de la creatividad. Mi vinculación con los mandalas como herramienta terapéutica también me permitió indagar en la potencialidad sanadora del arte, lo cual me guió a hacer la carrera de Psicología como modo de completar esa formación.

El campo de la Salud Mental abordado desde modelos teóricos diferentes me parece fascinante, y encontré

en los mandalas un instrumento transversal, esto es: algo que puede ser sugerido y utilizado de diferentes maneras de acuerdo al modelo teórico con el que nos sintamos vinculados.

Por ejemplo podemos hablar desde el punto de vista del psicoanálisis y diremos que el mandala permite procesos de catarsis y de proyección; desde el punto de vista de la psicoterapia cognitiva podremos usar los mandalas como herramientas de reenfoque atencional y de organización de esquemas mentales; desde la Psicología positiva podremos vincularlo con el concepto de *flow*, creatividad y desarrollo de virtudes positivas, desde el punto de vista sistémico podemos utilizarlo como herramienta de interacción en grupos y sistemas consultantes. Desde las neurociencias también podríamos hablar sobre qué efectos produce realizarlos en la química cerebral. En fin, los mandalas pueden atravesar de diferentes maneras cualquier tipo de enfoque psicoterapéutico.

Ahora bien, hace pocos años comenzó en el mundo editorial a notarse una nueva tendencia, la de libros para colorear destinados a público adulto. Tuve la oportunidad de viajar y he visto que incluso en las tiendas de los grandes museos del mundo ofrecen varios de estos libros que, en general, tienen diseños muy bellos y con niveles de complejidad claramente adecuados a un público adulto. Algunos de esos libros también incluyen mandalas y otras formas geométricas. El público adulto no sólo los adoptó sino que se formaron grupos en redes sociales y un gran intercambio de diseños de muchos estilos para colorear estos dibujos. Se los ha comparado con los libros de autoayuda y hay personas que coleccionan diseños y generan hermosas obras con ellos.

Los que venimos del campo de las artes sabemos que la imagen tiene un impacto aun mayor que las palabras, y que muchas veces el proceso de sanación que se genera al vincularnos con artes visuales es aun mayor que el que logramos cuando tratamos de verbalizar aquello que nos preocupa.

Esto puede deberse a que las imágenes son inmediatas y en general más universales. Hemos visto que cuando sucede algún acontecimiento a nivel mundial la comunicación se facilita por medio del alguna imagen que trasciende los idiomas… Todos nos identificamos por medio de ellas.

El uso a nivel terapéutico del arte no es algo nuevo, ya que las artes visuales siempre se utilizaron para generar impacto, enseñanzas morales, ideales; se utilizó como medio de transformación ya sea psíquica o emocional. El arteterapia como disciplina es más joven, digamos que esta capacidad que tiene el arte de aliviar malestares emocionales o psicológicos ha sido redescubierta hace relativamente poco, quizás a mediados del siglo pasado, y organizándose como un campo reconocido de tratamiento aproximadamente en los años 1970. Se trata de una modalidad que utiliza el lenguaje no verbal para la transformación, los procesos de concientización y crecimiento personal vinculándolo con nuestra realidad vital.

El arteterapia se basa en la idea de que el proceso de realización del arte es creativo y potencia nuevas formas de comunicación utilizando la creatividad presente en cada ser humano, promoviendo la auto expresión y el crecimiento personal.

Como toda disciplina, nueva tiene múltiples definiciones. Hay arteterapeutas que todavía no logran un acuerdo acerca de lo que realmente implica la disciplina. La mayoría de las definiciones tienen en cuenta:

1) La creencia en el poder sanador del proceso creativo al realizar arte, que sostiene que el proceso creativo en sí mismo puede potenciar la salud y producir experiencias de crecimiento interno.

2) La idea de que el arte implica una comunicación simbólica, que refiere al arte como psicoterapia artística y que refiere a los productos del acto creativo (dibujos, pinturas, esculturas, objetos) como ayudas en la comunicación de conflictos y emociones.

La mayoría de los arteterapeutas termina integrando ambas vertientes en su trabajo cotidiano en distinto grado y van a poner énfasis en uno u otro polo de la dupla arte-terapia dependiendo de las necesidades del paciente y de los objetivos de la terapia, e incluso de sus propias preferencias de trabajo.

El arteterapia hace que uno mismo explore su experiencia interna, sentimientos, emociones, percepciones e imaginación. Aunque implique un cierto dominio de algunas habilidades técnicas, el producto no es tan importante como el proceso. La palabra "terapia" tiene una etimología que remite a la idea de "estar atento a", o sea que el terapeuta atenderá fundamentalmente al proceso de realización de una obra a fin de guiar al paciente de la mejor manera.

Cada uno de nosotros lleva su propio esquema mental al proceso de realización de arte, lo cual incluye las experiencias vitales anteriores, las influencias culturales y las perspectivas personales. Además, cada cual tendrá un modo de traducir sus pensamientos y sentimientos a través del arte.

Esto quiere decir que el significado de la imagen artística en realidad está en el ojo de quien la observa y la interpretación es puramente personal. Esta interpretación está siempre sujeta a cambios, ya sea por el estado de ánimo del observador o por el tiempo transcurrido entre la realización y la observación.

Arteterapia es una disciplina que permite la reparación interna, la transformación y la autoexploración. Se basa en lo que llamamos pensamiento visual, o aquella habilidad y tendencia a organizar nuestros pensamientos, sentimientos y percepciones acerca del mundo que nos rodea a través de imágenes. Este pensamiento es la base de todo lo que hacemos caracterizando en general al mundo con descripciones visuales. Incluso se ha estudiado que algunas vivencias traumáticas pueden quedar codificadas en la mente por medio de imágenes y en algunos casos pueden decodificarse también por medio de la imagen.

La imagen es menos controlable que la palabra. El dibujo y/o la selección de imágenes para armar una obra de arte es un modo de comunicar que al ser menos manejable puede mostrar con mayor claridad los verdaderos sentimientos de una persona, y en innumerables situaciones dicen mucho más de lo que las palabras pueden decir.

Al no ser un proceso lineal puede expresar muchas complejidades al mismo tiempo, ya que no tiene las reglas que el lenguaje elaborado sí tiene, como sintaxis, gramática, vocablos que significan cosas similares, lógica, etc. Esto genera que pueda contener elementos ambiguos, confusos e incluso contradictorios en una totalidad que por medio de sus paradojas nos permite organizarnos y hacer una síntesis de nuestras experiencias o sentimientos conflictivos. Arteterapia incluye una vasta experiencia sensorial, ya que implica actividades concretas como dibujar, pintar, modelar, construir, recortar, pegar, etc. Y esto mismo puede resultar relajante y sanador. Por ese motivo puede aliviar el es-

trés emocional y la ansiedad al lograr una experiencia fisiológica de relajación, circuito de placer y cambio de humor.

En su sentido más neto, el proceso de realizar arte es una actividad que puede generar un aumento de autoestima, favorecer la toma de riesgos así como la experimentación, adquisición de nuevas habilidades y enriquecer la propia vida. El proceso de creatividad, sin dudas, aporta una poderosa experiencia con innegables beneficios terapéuticos.

ARTE ANTIESTRÉS

Desde hace un tiempo se ha dado el fenómeno por el que cada vez más adultos se volcaron a colorear libros de dibujo, actividad que anteriormente estaba destinada casi exclusivamente para niños. Un fenómeno que comenzó en Europa y migró a Estados Unidos, pasando luego a Latinoamérica.

Cada vez más personas comprobaron por medio de la práctica que colorear imágenes, en apariencia una actividad trivial, generaba mucho placer y bajaba los niveles de ansiedad, angustia y consecuencias del estrés. En realidad, este fenómeno había comenzado unos años antes, en mi caso dos décadas antes, ya que la primera versión de esta tendencia sin duda fueron los mandalas. Pintar y dibujar mandalas, como lo he afirmado en muchos de mis libros, ha sido una actividad que posee todas las cualidades que se le atribuyen al arteterapia y al arte antiestrés. La gran diferencia en lo que estoy observando estos últimos tiempos es que afortunadamente se amplió el rango de imágenes utilizadas.

Esto es particularmente útil cuando las personas no desean colorear dibujos abstractos, o cuando sólo conocen la versión más "esotérica" de los mandalas de manos de aquellos que los vinculan con religiones o culturas diferentes –yo repito una y otra vez que en Occidente no los utilizamos como instrumentos religiosos, sino como herramientas terapéuticas y decorativas–.

Además permite incluir al trabajo con la imagen simbólica, como por ejemplo el Tarot, la astrología u otros sistemas de simbolismo. Y también debemos destacar el contenido estético de muchos de los diseños que comenzaron a propagarse, algunos de los cuales llegan a altos grados de refinamiento.

En este caso tomaremos obras de artistas de distintas épocas. Lo único nuevo que encontrarán en esto es un cierto recorrido, una cierta mirada y una elección de determinadas obras y no otras, que tiene que ver con mis propias preferencias.

La idea de este libro es que se oriente a distintos tipos de intereses, por lo cual luego de cada obra ustedes tendrán una Sugerencia artística, la cual dará lugar a diferentes experimentos en cuanto al color, la textura, el material o los trazos. Y una Sugerencia de introspección, la cual vinculará la imagen o la idea central con otro tipo de actividades, algunas de carácter interior o algunas que sugieren una actividad particular. La palabra "sugerencia" implica que aquellos de ustedes que sencillamente no se interesen por ninguna de las dos vías puedan pintar sin preocuparse por ninguna de ellas. Se trata de propuestas sencillas que puedan ampliar la actividad, pero de ninguna manera son necesarias para obtener los beneficios de arte antiestrés.

ELECCIÓN DE LOS ARTISTAS

Entre la enorme cantidad de obras de arte que encontramos en la historia podemos perdernos y enredarnos. Confieso que no ha sido tarea sencilla decidir qué obras traducir a línea. El proceso se basó fundamentalmente en mi gusto personal al "encontrarme" con la obra. No hubo una planificación basada en períodos de la historia del arte ni tampoco una categorización acerca de cuál artista es mejor o peor. Es sencillamente un recorrido entre mis libros de arte y una selección arbitraria sobre qué obra podría ser más interesante de ser traducida a línea de dibujo y posteriormente pintada por ustedes.

Algunos autores me resultaron más amables que otros en esta tarea, como fue el caso de Gustave Courbet, quien, como representante del movimiento pictórico del Realismo me permitió encontrar personajes comunes a su época en actividades que podían ser interesantes estéticamente. Fueron tres las obras elegidas de este pintor.

También hubo tres obras elegidas del pintor cromoluminarista o neo-impresionista francés Paul Signac, cuyas obras cargadas de detalles pasaron a transformarse en dibujos interesantes para darles color. Del mismo estilo elegí dos obras de George Seurat, quien también utilizó el color y pequeñas pinceladas para retratar escenas de vida parisina de su época. Otro pintor del cual elegí una obra es Odilon Redon, quien en su mayor parte tiene obras muy fantasiosas y en algunos casos hasta "oscuras" pero al final de su vida se dedicó al color y las flores.

También elegí dos obras de Henri Rousseau, apodado "el aduanero", ya que admiro profundamente la obra de este pintor naif que pintaba sólo por placer lue-go de su trabajo cotidiano como empleado de aduana francés. Este pintor fue autodidacta y sin embargo su obra ha sido muy elogiada.

Dentro del impresionismo tomé una obra de Auguste Renoir, cuyas obras son bellísimas y podrían traducirse muchas de ellas. Guardo una cantidad de ellas para hacerlo en algún momento. También dentro del Impresionismo, aunque con ciertas diferencias de estilo, tomé dos pinturas de Degas que fue un placer traducir.

Paul Cézanne fue otro de los pintores de los que tomé tres obras, ya que sus hermosos bodegones me permitieron traducir composiciones más sencillas para aquellos lectores que no quisieran adentrarse en tantos detalles o teman pintar personajes y "piel" o rostros.

Además tomé tres ejemplos de arte más antiguo. En primer lugar tomé una obra de Brueghel el Viejo y una de Brueghel el Joven (padre e hijo ellos y de un estilo y figuras casi idénticas), ya que me fascinan sus composiciones llenas de personajes que "cuentan" historias. Luego tomé un fragmento de una obra maestra de Hieronimus Bosch, "El jardín de las delicias" que, además de ser una pintura impresionante, tiene detalles que son inéditos propios de un artista que además estaba interesado en la alquimia e incluye pormenores riquísimos en simbología.

También tomé dos obras de Johannes Vermeer que me parecieron un poema en sí mismas y me daban ganas a mí de ponerles color.

Por último, y como cierre final, incluí la maravillosa obra de Sandro Boticcelli "El nacimiento de Venus", por ser un símbolo de la belleza y el anuncio de la primavera con su promesa de todo lo nuevo y lo mejor por venir. Me pareció una buena manera de cerrar el recorrido.

Espero que esta selección les guste y que puedan "apropiarse" de estas obras, dándoles toques personales de color y textura. Espero guiarlos con ideas y sugerencias en cada obra, para que puedan conectarse profundamente con el arte.

 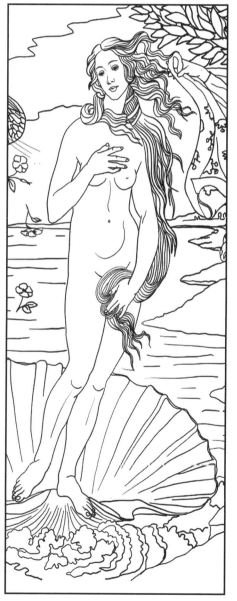 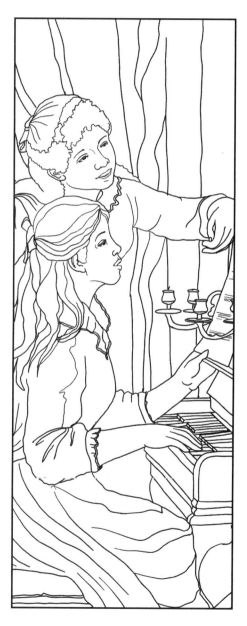

ALGUNOS CONCEPTOS TÉCNICOS

Este es un libro que les permitirá abrirse a actividades artísticas. Algunos de ustedes seguramente estarán familiarizadas con algunos de estos términos, pero me interesa dejar claro algunos conceptos para que puedan aprovechar al máximo las posibilidades de este encuentro creativo.

Materiales:

Llamamos materiales a aquello que utilicemos tanto para pintar como para dibujar. Es lo que permite hacer la obra. A menudo se diferencia el término "materiales" del de "herramientas" ya que las herramientas son las que nos permiten distribuir el material en el soporte que utilicemos, por ejemplo, los pinceles (herramientas) permiten distribuir las acuarelas (material) sobre el papel (soporte).

Hay algunas herramientas que también son materiales, porque por ejemplo, cuando hablamos de lápices (herramientas) podemos decir que son de grafito (los lápices negros de la escuela…), o lápices acuarelables, o lápices de color, o lápices de pastel. O sea que la "herramienta" lápiz encierra el "material" con el que se escribe o se pinta.

Otro ejemplo de herramienta + material son las lapiceras, que pueden ser de tinta al agua, indelebles, tinta china, gel, con brillitos, etc. También podemos llamarlas "herramientas gráficas" y que, si trabajan directamente sobre el libro, serán las que deban usar.

En los proyectos que les propongo en este libro, podremos usar una variedad de materiales, aquí les explicaré las características de algunos de ellos:

- Lápices de color: son los más conocidos. No hay niño que no haya pasado la experiencia de colorear desde muy pequeño. Lo que a veces olvidamos es que hay una variedad de lápices de color, y que de acuerdo a la calidad del material (que en general va acorde con el precio más elevado) esos lápices ten-

drán más intensidad de color y sus pigmentos serán más brillantes. Los lápices de baja calidad se reconocerán porque los resultados son tonos pálidos y habrá que apretar más el lápiz contra el papel para lograr el color. En general, frustran porque son "duros". Si ya hemos comprado un juego de este tipo de lápices, los podemos utilizar sin problemas en las zonas en que necesitamos colores más pálidos, como por ejemplo los sectores más luminosos de la obra. Luego utilizaremos los de mayor calidad para los sectores en que necesitamos colores más intensos.

- Lápices de grafito: son los que habitualmente se utilizan para dibujar. El grafito da un acabado gris metálico y, de acuerdo a la dureza del mismo, dará por resultado sombreados más o menos intensos. Los de dureza media son los HB, los más duros serán los que tengan un número seguido de una H. a mayor el número más será la dureza y más pálido será el trazo. Los lápices blandos son los que llevan un número seguido de la letra B; a mayor número, más blando será, por ejemplo un 6B logra grises intensos, casi negros, y si pasamos nuestro dedo se correrá el pigmento y nos manchará la mano. Las mismas características tiene el grafito en barra, para los cuales hay una gran variedad de portaminas o portabarras.

- Lápices de pastel tiza: el pastel tiza es un pigmento en polvo que se compacta formando, ya sea barras, o minas de lápices. Sus características de uso son las mismas que en el caso de otros lápices, pero tienen la particularidad de poder mezclarse entre sí, incluso con la yema de los dedos, logrando efectos muy suavizados y libres de marcas de trazos. Lo único diferente es que deberían ser "fijados" a fin de que no se desdibuje el diseño. Hay fijadores profesionales a la venta o bien el material más doméstico es el spray para cabello, del más económico que encuentren, con el que pulverizarán a unos 40 cm de distancia del dibujo.

- Barras de pastel al óleo: Son crayones de pigmento aglutinado oleoso con el que se pueden lograr hermosos efectos si luego de pintar pasamos algún diluyente sobre la superficie, por ejemplo trementina, aguarrás mineral o bencina. Como con todas las pinturas de base oleosa, debemos contar con un papel grueso o resistente y tener también tolerancia al olor de las sustancias, que son más fuertes y que a veces generan reacciones alérgicas.

- Lápices acuarelables: son un maravilloso material, quizás algo más caro pero les aseguro que valen la pena. También hay distintas calidades, pero en general hasta los más económicos son bastante aceptables. Se trata en apariencia de lápices de color normales, con los que se pinta sin ninguna particularidad, pero luego de pintar se puede pasar por encima un pincel húmedo y el pigmento se diluye y se distribuye de manera armónica, permitiendo que no se noten los trazos y logrando efectos hermosos. También pueden utilizarse para dar énfasis a las líneas o a algunos detalles, directamente mojando la punta y pintando sobre el mismo. Cuando mezclamos los colores y luego acuarelamos, quedan matices intermedios muy sutiles, que se pueden seguir trabajando y diluyendo en varias oportunidades. En general son, mi principal elección y recomendación para quienes tienen que comprar un material. Para reconocerlos fácilmente veremos que en alguna parte del lápiz tendrá un pequeño ícono de un pincel… eso indica su posibilidad de acuarelar.

- Lápices "de tinta": existe una variedad de lápices acuarelables cuyo pigmento, una vez diluido con agua y pincel, queda fijo. A veces se les llama "de tinta" porque se trabajan exactamente igual que los acuarelables, con la diferencia de que, una vez que se secó la dilución sobre el papel, quedará fija como si se tratara de tinta china y no podremos volver a modificar el color.
- Crayones o barras acuarelables: son barras de pigmento de acuarela que no tienen "madera" que las contenga, como en el caso de los lápices. En general, tienen el aspecto de crayones y toda la barra puede ser utilizada para pintar. Se las usa para superficies más grandes y tienen menor precisión ya que no generan "punta", o al menos sería un desperdicio del material si afiláramos sus puntas.
- Acuarelas: la mayoría de nosotros conocemos las acuarelas en pastillas, como las que usábamos de niños, pero también existen en pomos o tubos y en forma líquida. Se trata de pigmentos muy puros que tienen poca resistencia a la luz (esto implica que hay que evitar colocar cuadros pintados en acuarela bajo la luz directa del sol por mucho tiempo). Se trabajan con pinceles y el pigmento puede ser modificado luego de secar, o sea, una vez que lo colocamos en el papel podemos volver a mojarlo y modificar matices. La calidad la comprobaremos en cuanto a la intensidad del pigmento, las acuarelas escolares suelen ser muy duras y su color muy pálido.
- Tintas: las tintas son líquidas, como recordamos la tinta china, pero actualmente existen tintas de todos los colores y los resultados gráficos son hermosos. Las tintas tienen la particularidad de que al secarse quedan "fijas", o sea que no pue-do modificar el matiz aunque vuelva a mojar el papel.
- Marcadores: hay fibras y marcadores de muchos tipos y variedad de puntas, dependiendo de la precisión que necesitemos en el trazo. Algunos de ellos son "acuarelables" es decir que una vez que pintamos podemos pasar un pincel sobre la superficie y el color se distribuirá. La principal diferencia es si la tinta es al alcohol o al agua, lo cual hace que sean permanentes o lavables. Actualmente es uno de los campos que más innovaciones tiene en el área de materiales de arte, ya que existen marcadores para casi todas las superficies imaginables, desde telas hasta vidrios. Incluso hay marcadores que pueden modificarse al pasar un mezclador (otro marcador especial) por encima de lo ya pintado y algunos, sencillamente, van cambiando de tono en la medida en que vamos pintando. En cada caso deberán leerse las instrucciones que dan los fabricantes del material.
- Estilógrafos: son generalmente usados en dibujo técnico pero yo los utilizo en mis talleres y en mi trabajo gráfico. Se trata de lapiceras de puntas en distintos grosores que tienen tinta permanente, o sea, el equivalente a la tinta china, que una vez que se seca no se modifica con el agua. Este tipo de herramienta es excelente cuando tenemos que pintar el dibujo con técnicas "húmedas" (como la acuarela o la pintura acrílica) ya que las líneas permanecen fijas y no se corren. A este respecto debo hacer una sugerencia: prueben los materiales en un papel borrador antes de utilizarlos en una obra, ya que hay en el mercado algunos de estos marcadores que cuando reciben el pincel húmedo con acuarela se

corren a pesar de promoverse como de "tinta permanente". Les puedo asegurar que genera frustración ver que la tinta se corre en el dibujo.

- Pintura acrílica: es la reina de las pinturas en la actualidad, ya que logra pigmentos brillantes, se diluye con agua, seca rápidamente y puede ser utilizada tanto como acuarelas (porque se transparenta si le ponemos la suficiente agua) o bien de manera cubritiva. No necesita superficies especiales, solamente se necesita que el soporte sea poroso (esto quiere decir que sobre vidrio, cerámica o plástico deberemos colocar otra pintura para que el acrílico se adhiera). Hay diferentes calidades, pero incluso las más económicas resultan bastante aceptables. Los pinceles se lavan con agua, pero les advierto, que si la pintura se seca en el pincel lo deja endurecido y difícilmente pueda removerse. Si no quieren perder sus pinceles, les recomiendo no dejar secar la pintura acrílica en ellos.
- Témperas: en general son de uso escolar, aunque las hay de calidad profesional. Logran colores intensos de acabado mate (a diferencia de la pintura acrílica que a menudo tiene acabado brillante). No necesitan grandes cuidados para los pinceles.
- Otras pinturas: podemos mencionar la pintura al óleo, los esmaltes y otros tantos materiales que pueden utilizarse en el área artística y artesanal. No las desarrollo aquí porque los diseños de este libro están destinados principalmente a ser pintados con los materiales mencionados anteriormente. El mundo del arte, sobre todo en la actualidad, nos ofrece un sinfín de herramientas, y eso por no mencionar la herramienta digital, la cual está evolucionando de manera notable.

soportes

Llamamos soporte a la superficie en las que llevaremos a cabo nuestros proyectos. Si pintamos una caja de madera, ésa misma será nuestro soporte. Si hacemos un dibujo, el papel lo será. Es habitual confundir el término imaginando que se trata de nuestra mesa de trabajo. En los proyectos de este libro se asume que el soporte es el papel, pero alguno de ustedes puede decidir calcar o transferir el diseño sobre otro soporte, como tela, cartón, madera, etc.

Trataremos de trabajar sobre papeles de buena calidad, y preferiblemente gruesos, o sea de gramaje alto. El gramaje en un papel mide su grosor. Para que tengan una referencia, el papel de impresión de nuestras computadoras es de entre 75 a 80 gramos por metro cuadrado. Una cartulina puede tener entre 90 y 120 gramos por metro cuadrado, y un papel profesional de acuarela puede tener 300 gramos por metro cuadrado (es una delicia trabajar con esos papeles).

A mayor gramaje, mayor es el costo de cada pliego de papel, pero les puedo asegurar que vale cada centavo, sobre todo cuando trabajamos en una obra que nos ha llevado mucho tiempo…

En general, si pintamos sobre el libro podremos obtener mejor resultado con todo tipo de lápices y materiales que no sean húmedos (como las acuarelas, témperas y pintura acrílica). Incluso algunos tipos de marcadores pueden ser bastante húmedos y "traspasar" a la hoja de abajo.

Si necesitamos otro tipo de papel, lo ideal será transferir el diseño y pintarlo sobre el soporte elegido. Hay papeles a la venta especiales para acuarela. Si van a utilizar marcadores permanentes (al alcohol) les su-

giero papeles del tipo "ilustración", fáciles de reconocer por ser "brillantes".

Otra opción es que cuando pinten en el libro coloquen una hoja de cartulina debajo de la hoja que estén pintando. De esa manera, si algún pigmento traspasa el papel, no arruinará el diseño siguiente.

conceptos técnicos

Como en los distintos proyectos les iré dando sugerencias en cuanto al color, la textura y el trazado, quiero ampliarles algunos conceptos, sobre todo los de color. Algunos de estos conceptos serán un repaso para aquellos que conozcan mi libro "Zendalas", y serán una aproximación básica para aquellos que quieran conocer más acerca de las características de los elementos plásticos básicos.

trazados

Se le llama trazo o trazado al modo en que utilizamos una herramienta gráfica, ya sea la línea del dibujo o la trama que se genera al sombrear o colorear una superficie. La duda habitual es si es posible que no se noten los trazos en un dibujo, y suelo responder que, si es una mano humana y no un programa digital quien realiza la obra, generalmente se notará el sentido de los trazos, pero los mismos pueden ser utilizados a favor del resultado estético de una obra. El mejor modo de hacerlo es que el trazo acompañe la forma que estamos pintando, por ejemplo si coloreamos una hoja de árbol el trazo debería ser ligeramente curvo, siguiendo la forma de la hoja, y no en sentido horizontal o vertical, lo cual generaría una contradicción entre forma y color. En el caso de la pintura con lápices, ya sea de color o acuarelables, se puede generar un entramado, esto es pintar por capas con trazos oblicuos entrecruzados (como si dibujásemos una X). Si esto se hace suavemente y combinando colores se logra una textura muy armoniosa y sutil a nivel cromático.

textura

La textura es lo predominante para encontrar las variaciones dentro de un patrón gráfico. La palabra textura se utiliza en muchos ámbitos, y podría decirse que es la "cualidad" de una superficie.

Esas cualidades pueden percibirse por medio de los sentidos, y es por eso que quienes saborean un vino hablan de su textura, quienes escuchan una música hablan de textura, y por supuesto, los artistas visuales también hablamos de texturas.

En el campo de las artes, las texturas pueden percibirse con los ojos (en el dibujo, pintura, fotografía, arte digital, etc.) o por medio del tacto (en la escultura, instalaciones, objetos, etc.). En estos proyectos mencionaremos las texturas visuales, lo que los profesores de arte llamamos grafismos, o sea, decoraciones que la herramienta hace sobre el papel.

Podemos decir que una superficie es lisa o está texturada (o sea, tienen líneas, puntos, lunares, cuadritos o cualquier otro dibujo que se nos antoje ver). Las texturas visuales se utilizan tanto para decorar como para dar la idea de movimiento y de volumen, de tercera dimensión, ya que si variamos la densidad de una

textura (o sea, hacemos los dibujos o puntos más cercanos entre sí) lograremos zonas oscuras y, al ir alejando esos elementos de manera gradual, iremos logrando zonas más luminosas, con lo cual daremos el efecto de sombreado, o claroscuro, que genera la sensación de volumen o tercera dimensión. Se pueden hacer diferentes texturas, tanto con tinta de un solo color como variando los colores, la combinación es virtualmente infinita. Aquí arriba les muestro algunos ejemplos, pero sin dudas ustedes encontrarán más variaciones y combinaciones.

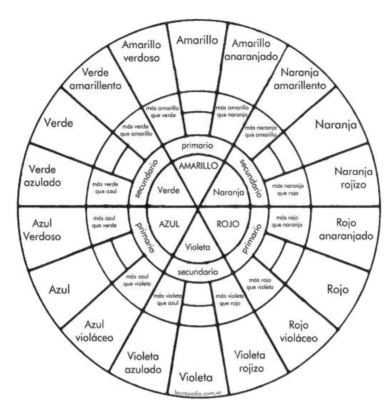

color

El color es una herramienta poderosa que le da forma a nuestro humor y comunica nuestras emociones. De hecho, el color es lo que termina definiendo gran parte de una obra de arte ya que dirige y atrapa nuestra atención. El color es uno de los conceptos más apasionantes del arte, ya que permite lograr maravillas en cuanto a diseño de superficies. Es una experiencia psicológica que depende de varios factores: la luz, la cualidad del objeto en sí mismo, y del aparato visual de quien lo mira… sí, porque sabemos que hay diferentes modos de percibir un color, e incluso hay personas que no pueden percibir determinados colores. En un sentido simbólico y psicológico, el color está vinculado a las emociones, a los estados de ánimo, a la manera en que expresamos nuestros afectos, tanto positivos como negativos. Es increíble cómo un determinado color puede despertarnos diferentes estados emocionales… de hecho, hay áreas de actividad, como el marketing y la publicidad, en las que el uso consciente del color es fundamental y sumamente estudiado por sus efectos.

El color entonces, al ser también una experiencia sensorial, puede experimentarse con distintas cualidades, se las resumo aquí:

matiz o tono
Es la cualidad que mejor describe el nombre de un color. Es lo que nos permite diferenciar entre, por ejemplo, un amarillo y un verde.

valor o brillo

Es el grado de luminosidad de un color, la cantidad de luz que parece poseer. Hace que podamos diferenciar, por ejemplo, un azul muy claro y un azul muy oscuro. Y también que diferenciemos naturalmente lo claro que es el amarillo con respecto al violeta o al rojo intenso.

saturación

Es el modo de nombrar el grado de intensidad de un color. Cuando el color es muy puro, por ejemplo un rojo brillante, se dice que está en su máximo nivel de saturación. Si a ese mismo rojo le vamos agregando un color opuesto, ese rojo se irá transformando en un color ladrillo, y luego llegará a un marrón rojizo, y sucesivamente perderá su cualidad de "rojo", irá perdiendo pureza y llegará a su menor grado de saturación, transformándose en un tono tierra o "marrón". Cuanto menor sea la saturación, más decolorado y grisáceo lucirá. La saturación se disminuye agregando pintura blanca, negra, gris, o el tono opuesto en el círculo cromático, que explicaré un poco más abajo.

Para organizar la enorme variedad de colores que podemos encontrar, utilizamos un esquema básico que llamamos *círculo cromático*. El círculo cromático, es una convención, un modo en que los teóricos del arte ordenaron los colores con un criterio lógico, con el fin de que ciertos aspectos de la teoría del color fuesen entendidos. Podemos sacar muchos datos con sólo observar el círculo cromático, cuáles son los colores primarios o fundamentales, los secundarios, los terciarios y los complementarios u opuestos.

Si conseguimos organizar los colores podremos abordar de mejor manera las variaciones a la hora de mezclar los pigmentos o los lápices de colores y principalmente nos entrenaremos visualmente.

Sí, aunque suene extraño, los órganos de la percepción también deben ser entrenados. Si no tenemos la costumbre de observar el color, tendremos la tendencia de agrupar tonos semejantes bajo el mismo título, por ejemplo, no importará si hay un rojo más cercano al amarillo y otro más cercano al carmín (más violáceo), diremos "es rojo" y se acabó la cuestión. En cambio, cuando nuestra vista está más entrenada, podremos distinguir entre las sutilezas de los matices y literalmente nuestro espectro emocional –no sólo el visual– se expandirá.

Arriba les muestro un diagrama de un círculo cromático, si bien no vemos el color, al menos sabremos por sus nombres cómo están estos ubicados en la rueda. A la hora de comprar un juego de lápices de colores lo mejor sería que tengan una gran variedad, a fin de lograr mejores resultados, pero también sería bueno que puedan saber cómo ubicarlos en este orden lógico.

Los *colores primarios* o fundamentales son:
- AMARILLO
- ROJO
- AZUL

Luego tenemos los llamados colores secundarios, producto de la mezcla de dos de los colores primarios y están escritos en minúsculas al centro de la rueda. En el caso de lápices de colores todo esto puede lograrse sutilmente por superposición de trazos entre dos colores primarios.

Los *colores secundarios* son:
- VIOLETA (producto de la mezcla de azul + rojo)
- VERDE (producto de la mezcla de amarillo + azul)
- NARANJA (producto de la mezcla de amarillo + rojo)

Como podrán observar, hay más colores en nuestra rueda, son los productos de la mezcla de cada

color con su vecino inmediato (técnicamente se los llama colores análogos).

Las mezclas entre estos colores se denominan colores terciarios. Es como si tuviesen "nombre y apellido", el nombre corresponde al color que predomine en la mezcla, y el apellido corresponde al color análogo que participó en la mezcla, al que menos notorio es visualmente. Verán que en el esquema de círculo cromático están todos, presentados con sus nombres y apellidos entre los colores primarios o secundarios con los que están formados, aquí solamente les doy el nombre de algunos.

Algunos ejemplos de *colores terciarios* son:

- AMARILLO VERDOSO predomina el amarillo mezclado con algo de verde.
- VERDE AMARILLENTO predomina el verde mezclado con algo de amarillo.
- AZUL VIOLÁCEO predomina el azul mezclado con algo de violeta.
- VIOLETA AZULADO predomina el violeta mezclado con algo de azul.
- ROJO ANARANJADO predomina el rojo mezclado con algo de naranja.
- NARANJA AMARILLENTO predomina el naranja mezclado con algo de amarillo.

Luego podemos mezclar los colores que se oponen en el círculo cromático. De hecho, estos colores son llamados opuestos o complementarios. Los colores complementarios contrastan mucho entre sí y si mezcláramos pigmentos (como en el caso de las pinturas acrílicas, por ejemplo) lograríamos tonos tierra –o marrones– que irán variando de acuerdo a qué color predomine en la mezcla.

Les sugiero que no pierdan oportunidad de probar estas mezclas, ya que aportan gran riqueza a las composiciones con colores; el secreto es ir probando con cantidades pequeñas de color, para que las variaciones no sean tan drásticas desde el inicio. Notarán que cada pareja, a su vez, se caracteriza por formarse con un color primario y uno secundario.

Las tres parejas de *colores opuestos o complementarios* son:

- AMARILLO Y VIOLETA dan por resultado tonos tierra ocre, parecidos al color de la mostaza.
- ROJO Y VERDE dan por resultado tonos tierra, profundos, parecidos al color del chocolate amargo.
- AZUL Y NARANJA dan por resultado tonos tierra, cálidos, parecidos al color del dulce de leche.

Por último pero no menos importante, tenemos otra categoría de color: los colores neutros. No están incluidos en el esquema de círculo cromático porque pueden también verse como "luz" (blanco) y "oscuridad" (negro).

Los *colores neutros* son:

- BLANCO.
- NEGRO.
- GRIS (en sus distintos grados de claridad u oscuridad, resultado de las mezclas entre blanco y negro).

También podemos llamar neutros a los grises coloreados, o sea, a las mezclas de gris, de blanco y negro con un toque muy pequeñito de cualquier otro color.

COMENCEMOS EL RECORRIDO

Ahora les iré presentando las obras y unas breves palabras sobre cada artista. Actualmente tenemos la posibilidad de buscar dichas imágenes en Internet y verlas en colores. Mi sugerencia es que no traten de copiar al pintor en cuestión, sino que traten de seguir o bien mi Sugerencia artística o bien la propia intuición, que a menudo es la más sabia en estos puntos.

Incluso les sugiero que no miren en absoluto la imagen para no estar condicionados por el color original. En algunos casos, las obras son más antiguas, lo que implica que quizás los colores originales se oscurecieron, y en otros casos las reproducciones que están en Internet no son fieles a los originales. De todas maneras, los datos están para que puedan ubicarlas fácilmente.

"El desayuno" (1886-1887), paul signac

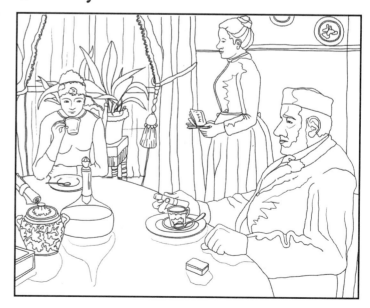

Comenzamos el día y compartimos un desayuno con esta obra de Paul Signac. Signac fue un pintor francés nacido el 1863 y fallecido en 1935. Es considerado un neo-impresionista, o post impresionista, por su trabajo en la técnica puntillista desarrollada junto a Georges Seurat.

Estas obras están totalmente realizadas con pequeñas pinceladas (semejantes a puntitos, de allí el nombre de puntillismo) por las cuales estos pintores combinaban los matices de tal manera que el color, de acuerdo a su teoría, se "formaba" directamente en el ojo del espectador. Para ello hicieron uso de un concepto llamado "contraste simultáneo", por el cual el color se percibe de manera diferente de acuerdo con qué tonos tiene alrededor. O sea, un rojo no es el mismo rojo (o al menos lo vemos de manera distinta) si lo rodeamos de un color verde intenso que si lo rodeamos de un tono borravino.

Quizás noten que la obra tiene fecha de dos años consecutivos, y esto se debe a que era tal el nivel de detalle que estas obras demoraban muchísimo en terminarse. Por ejemplo, el tamaño de los puntos era diferente de acuerdo a la superficie y el tamaño del objeto, así también las sombras de los objetos casi tomaban cualidad de formas (podrán ver esto en las bases del botellón, platos, manos y otros elementos que hay sobre la mesa de desayuno). Los objetos, de esta manera casi terminan disolviéndose en esos pequeños puntos, y justamente esa característica es la que será tomada por distintos artistas de vanguardia de inicios de siglo XX.

sugerencia artística:

Para colorear esta obra podemos tomar colores claros, luminosos, combinándolos en diferentes lugares para que queden equilibrados. O sea, si tomamos –por ejemplo– un tono amarillo, y con él pintamos el mantel, luego elijamos otros detalles, por ejemplo algunos de los platos de la pared o las tiras de las cortinas, para que ese color quede equilibrado en la composición. No hace falta trabajar con puntos, pero a veces es un recurso maravilloso; en ese caso utilizaremos para los puntos todos los tonos o variedades del mismo color, de esa manera lograremos un efecto sutil de cambio cromático muy bello.

sugerencia de introspección:

Mientras combinamos los colores en esta obra, logrando armonizar la totalidad, meditaremos sobre aquello que queremos armonizar en nuestra vida y nuestras relaciones, especialmente sobre aquellas en las que el diálogo está obstaculizado o se dificulta. Los colores darán nueva energía a la situación y quizás mientras pintamos surja alguna idea acerca de cómo mejorar esos diálogos.

"Retrato de félix feneón" (1890), paul signac

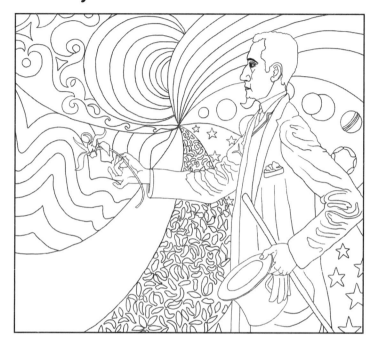

Esta obra, si la buscan en colores, muestra todo lo que Signac estudiaba acerca del color. El fondo está sectorizado y lleno de arabescos, combina los pequeños puntos de manera que el "espectáculo" se forme en los ojos del espectador, ya que los colores se van asociando por contraste.

sugerencia artística:

Esta vez sí les propongo que utilicen los puntos, o más bien pequeñas "manchitas" de diferentes colores. Para eso tomaremos colores similares en los distintos sectores, por ejemplo todos los tonos azules que haya en nuestra caja de lápices, ya sean claros o más oscuros. Cuando trabajamos con puntos o manchas, no hace falta ir cambiando todo el tiempo de lápiz, sino que haremos por ejemplo los puntos de color celeste claro, luego iremos rellenando espacios con el celeste oscuro, luego con el azul y así sucesivamente hasta completar la superficie. Cuando hablo de puntos me refiero a pequeños círculos rellenos, o sea, como si fuesen puntos "engordados", ya que de otra forma pueden generar mucho cansancio ante lo minucioso de la técnica.

Un buen recurso para trabajar con puntos es utilizar marcadores, quedan trabajos maravillosos.

sugerencia de introspección:

Seguimos buscando armonía, esta vez usaremos cada color al que mentalmente le daremos el nombre de una virtud (por ejemplo: paciencia, perseverancia, perdón, tolerancia, aceptación, etc.) y meditaremos sobre esa virtud mientras lo estemos utilizando. Es particularmente útil en este tipo de ejercicios colocar una "traducción" al margen, por ejemplo saber que vinculamos tal color con tal virtud, ya que no siempre elegiremos los mismos y no es necesario ceñirse a ninguna de las simbologías habituales de los colores. Los efectos tanto estéticos como en el pensamiento son asombrosos cuando ponemos la conciencia a trabajar de este modo.

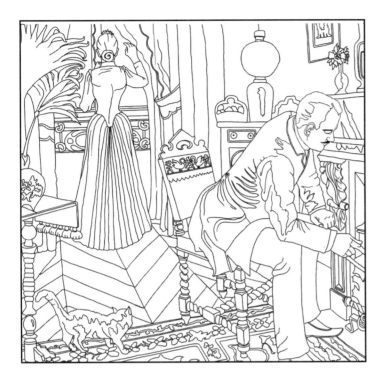

"un domingo" (1890), paul signac

Esta es una obra bellísima para la cual Signac realizó varios bocetos. Sus obras fueron muy estudiadas, así como el impacto que la luz y el color producen sobre los objetos. Esta es la última de las obras de Signac que veremos aquí, y podemos ver especialmente en el saco del hombre una serie de líneas curvas que dividen sectores: esto se debe a la marcación que hacía el pintor de las zonas dc luz y sombra en los objetos. Me pareció buena idea respetar esas marcaciones a fin de poder modificar los matices con los que colorear, hasta incluso modificar colores y "jugar" con ellos.

sugerencia artística:

Esta es una obra que nos mantendrá coloreando un buen rato ya que está llena de detalles. Les propongo primero pintar los espacios de fondo antes que las figuras. Habitualmente comenzamos a colorear las figuras, ya que son las que captan nuestra atención, y cuando llegamos a los fondos es como si les diésemos menos importancia, incluso a veces estamos más cansados. En este caso les propongo, por ejemplo, comenzar por el piso, o por la alfombra, luego las cortinas y la pared, recién después con los objetos y finalmente las dos figuras. De esta manera será el color que hayamos utilizado en el fondo el que condicione los tonos de las figuras y no a la inversa. Es un buen ejercicio para poner en práctica.

sugerencia de introspección:

En este caso trataremos de centrarnos en cada objeto como si se tratara de una totalidad, como si toda la obra fuese sólo ese objeto o sector. De esta manera practicaremos el "aquí y ahora" del que habla la práctica de Mindfulness o conciencia plena. Nuestro universo entero se centrará en ese espacio de color y lo iremos completando a conciencia y sin juicios. Trataremos de fijar la mirada cn csa pcqucña superficie de color y nuestra atención estará centrada sólo allí. Luego podremos trasladar esta práctica a otras áreas de la vida, centrándonos sólo en un tema a la vez, sin poner la atención en nada más.

"Jarrón de flores" (1916), Odilon Redon

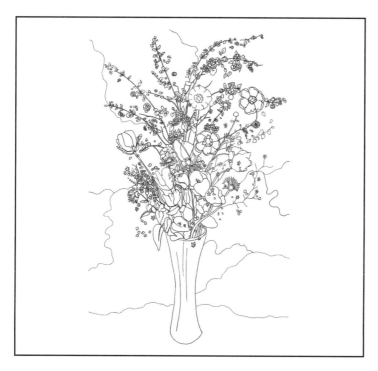

Bertrand Jean Redon, cuyo nombre artístico es Odilon Redon (1840-1916), fue un pintor francés post impresionista y un exponente del simbolismo.

Este artista se formó como escultor y grabador, y muchas de sus obras son en negro, por lo que podríamos calificarlas como oscuras. En lugar de trabajar con la luz y el color, lo cual era lo más característico de los pintores de su época, él experimentaba con el dibujo y la litografía –una técnica de grabado–. Creaba seres inverosímiles, parecidos a monstruos y quería dar vida a lo que nunca tendría vida, humanizando las situaciones en las que retrataba a esos personajes insólitos.

En su obra se mezclan mitos paganos o bíblicos, máquinas, poética interior e imaginación pródiga, y de alguna manera podemos vincularlo con el surrealismo, movimiento del cual se lo considera precursor. Ya a sus cincuenta años y luego de tantas décadas de trabajar con negro o colores oscuros, Odilon Redon comenzará a trabajar con acuarelas y óleos, llenando a sus obras con más color y luz. Tiene numerosas obras de jarrones de flores, en los cuales desplegaba fondos matizados en colores claros y luminosos.

sugerencia artística:

Notarán que el fondo de este dibujo aparece como "dividido" por sectores, esto se debe a las principales zonas de matices que presenta esta obra original. Les sugiero que elijan seis colores principales y con ellos pinten toda la obra. Notarán que, así como harían si realizan un arreglo floral, deberán ir acomodando esos colores a diferentes flores y hojas. Les sugiero esto porque, en composiciones con tantos detalles pequeños, generalmente tenemos tendencia a utilizar demasiados colores, y eso no siempre favorece al trabajo.

sugerencia de introspección:

Les propongo hacer el ejercicio de armar un arreglo, ya sea floral o de hojas verdes solamente. Si tienen posibilidades de arreglar el jardín este será el momento de poner cuidado estético sobre las plantas que solemos cuidar. Hacer un arreglo implica combinar elementos diferentes en un todo más organizado, cuidar las pro-

porciones y mezclar matices y texturas diferentes. Así tenemos que hacer en todas las áreas de la vida para lograr la armonía y el bienestar. Es una buena práctica para resolver situaciones conflictivas y tomar conciencia del cuidado del entorno.

"Muchachas tocando el piano" (1892), Pierre Auguste Renoir

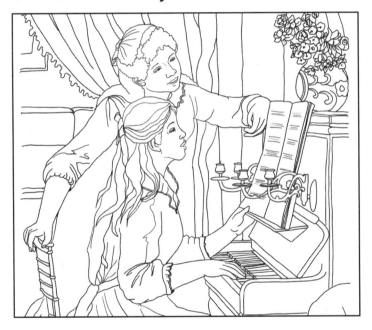

Pierre Auguste Renoir (1841-1919) fue un exponente del Impresionismo francés que buscaba específicamente que sus obras sean amables, alegres y hermosas, ya que de acuerdo a sus palabras hay en el mundo demasiadas cosas desagradables para que el arte muestre otras.

Sus obras son como un canto a la vida y hay un cierto gusto clásico en la elección de sus composiciones, manteniendo vínculos estéticos con el Renacimiento y el Barroco. Los personajes de sus obras están siempre o divirtiéndose, o relajados, o haciendo actividades agradables. Sus mujeres pintadas son sensuales y bellas, y los colores son brillantes y luminosos.

Esta obra en particular tiene tres versiones, lo cual muestra su interés por el tema, en el cual pretende retratar una escena idealizada en un ambiente cómodo, elegante y burgués.

Sugerencia artística:

Seguramente alguno de ustedes tendrá temor de pintar rostros o figuras humanas. Les sugiero entonces comenzar con tonos muy, muy suaves, por ejemplo los tonos marrones claros, y utilizando los lápices de color como si literalmente "acariciaran" el papel. Las figuras humanas suelen quedar mejor cuando el color de las pieles es pintado sin rayar tanto la superficie. El truco es que tratemos de seguir la forma que estamos pintando con el lápiz, o sea, pintar con trazos levemente curvos, inclinando el lápiz de manera que sea muy suave el trazo. En este libro encontrarán muchas figuras, lo cual les permitirá practicar la técnica. ¡Con un poco de paciencia y perseverancia se logran los mejores resultados!

Sugerencia de introspección:

En esta obra les propongo vincular el tema que están pintando con la música que escuchen. Trataremos de escuchar música clásica interpretada en piano. Pue-

den encontrar mucho de ello en forma gratuita por Internet. La música como estímulo provoca reacciones emocionales muy profundas, y a pesar de que podemos colorear y bajar nuestros niveles de ansiedad y estrés en cualquier lugar y con mucho ruido, no será el mismo efecto si acompañamos la actividad con música clásica que, por ejemplo, con un tema de rock.

"naturaleza muerta con cortina y jarrón" (1899), paul cézanne

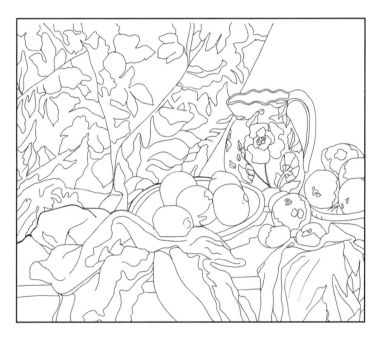

Paul Cézanne (1839-1906) es considerado uno de los padres de la pintura moderna y el antecedente directo del cubismo de Picasso y Braque. Fue un postimpresionista que cambió el modo de mirar el arte debido, fundamentalmente, a su modo de estructurar las formas, le interesaba particularmente la solidez de la construcción. Él afirmaba que todo en la naturaleza podía inscribirse en un cubo, un cono o una esfera, y estudiaba las formas para hacer sus composiciones de esta manera.

En su vida no obtuvo fama y trabajaba aislado de otros pintores, exponía ocasionalmente y tenía escasos amigos. Se lo describe como de aspecto tosco y carácter huraño y desconfiado. Solamente fue tomado en cuenta por sus colegas en la última década de su vida.

En esta obra el pintor ubica los elementos casi de modo teatral, cambiando las perspectivas y levantando alguno de los platos para dar una mejor visión de las frutas que quería plasmar. Hay un paño que se coloca bajo las fuentes de frutas y sus dobleces casi toman el carácter de formas independientes. Asimismo, en la traducción en línea verán que algunas frutas tienen líneas internas, como si fuesen divisiones. Esto se debe a la manera en que Cézanne usaba el color, pintando planos de distintos colores, incluso en el mismo objeto.

sugerencia artística

Pueden utilizar esta obra para probar distintos tipos de trazo con los lápices de color. Esta técnica es muy útil para mezclar matices. Amplío con un ejemplo: imaginemos que queremos pintar una de las frutas como si fuese una naranja: comenzamos a pintar con un amarillo anaranjado y pintamos toda la fruta; luego tomamos un lápiz color naranja y pintamos haciendo que los trazos se crucen (como los hilos en la trama de una tela), dejaremos sectores sin pintar con naranja, o sea que quedarán sólo amarillos pero veremos que en los lugares donde los trazos se cruzan se forma un

matiz intermedio, diferente, no es naranja ni amarillo, está entre medio de ellos. Luego podemos tomar un color rojo y pintar algunos sectores (esta vez los trazos se superponen al color amarillo y al naranja), no cubriremos todo de rojo, sólo algunos lugares, e iremos viendo cómo se mezclan entre sí los matices. Por último, podemos utilizar también un lápiz bordó y hacer lo mismo. Verán de qué manera se enriquece la superficie pintada. Tengan paciencia, al principio puede parecer difícil, pero luego de un poco de práctica podrán pintar hermosas obras…

sugerencia de introspección

Los distintos tipos de trazos a nivel gráfico se analogan a distintos modos de expresión ya sea del pensamiento si trabajamos sólo con línea, o de la emoción si trabajamos con colores. Pensaremos en una situación particular de nuestra vida que nos interese y trataremos de traducirla a solamente tres tipos de emociones que nos despierte (por ejemplo: amor, rechazo, miedo, etc.) y la iremos "trabajando", cruzando los pequeños trazos de los colores entre sí y atendiendo a los posibles pensamientos que surjan.

Sigamos con otro bodegón de Cézanne para seguir practicando.

"Naturaleza muerta con jarro y fruta", (1894) paul cézanne

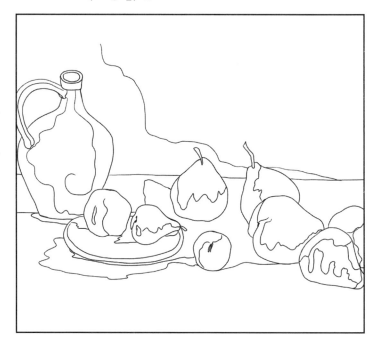

sugerencia artística:

En esta composición vemos peras, las peras pueden ser tanto amarillas como rojizas como verdosas. Es un buen momento para practicar el ejercicio de mezcla de matices. Posibles mezclas, para ir probando (siempre se comienza con el color más claro y se va superponiendo el color más oscuro):

- Amarillo, verde claro, verde oscuro, azul.
- Amarillo naranja, rojo, bordó.
- Celeste, azul claro, azul oscuro, violeta.
- Rosa pálido, rosa brillante, magenta, violeta rojizo.
- Amarillo, ocre, marrón claro, marrón oscuro.
- Amarillo, ocre, marrón claro, rojo, bordó.

- Amarillo verde claro, ocre, marrón claro.
- Rosa pálido, celeste, azul claro, violeta rojizo.
 ¡Y todas las combinaciones que les gusten!

sugerencia de introspección:

Así como en el trabajo anterior tomamos tres emociones acerca de una situación, en esta obra de Cézanne trabajaremos con el modo de manifestar las emociones. Meditando sobre las diferentes maneras en que podemos manifestarlas. Por ejemplo, a veces el miedo se comienza a manifestar con evitación, luego con rechazo manifiesto y hasta a veces se disfraza de ira que nos aleja o destruye aquello que nos da temor. Trataremos de "modular" el color, analogándolo con modular la expresión de las emociones, intentando observar las zonas intermedias, los matices, sin llegar a expresiones extremas.

"naturaleza muerta con cebollas y botella" (1890-95), paul cézanne

En esta obra vemos esa modalidad del pintor de "armar" sus composiciones para que sean más atractivas visualmente, colocando telas o paños por debajo de los platos con cebollas, y utilizando también cebollas con brotes verdes para generar contrastes de color.

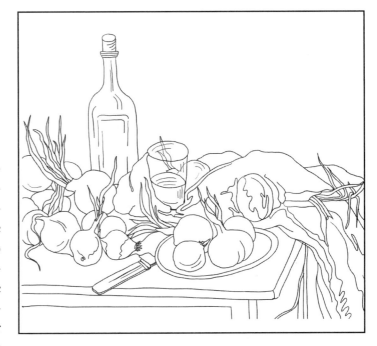

sugerencia artística:

En esta composición podemos seguir practicando, esta vez con las posibilidades que nos brindan las cebollas, con sus matices naranjas hacia los marrones y los verdes profundos de la botella.

Podemos incluir otro concepto, el *contraste de color*. Este es un concepto plástico que nos permite diferenciar las zonas en las que hay objetos y los fondos, o sea, lo que rodea los objetos. En esta composición podemos utilizar este recurso, por el cual utilizaremos colores cálidos para las figuras (amarillos, naranjas, rojos, marrones rojizos) y colores fríos para el fondo (azules, verdes, violetas). En este caso, las cebollas pueden pintarse con colores cálidos y la tela que tienen debajo en tonos fríos.

sugerencia de introspección:

A veces nos preguntamos cómo los objetos comunes pueden ser o no bellos… y creemos que en lo cotidiano no podríamos hallar la belleza. Miremos cómo sí podemos hacerlo. Tratemos de elegir dos o tres elementos de nuestro hogar que podamos disponer de manera más bella. Los cacharros de la cocina, una planta de interior o unos cuantos almohadones del sillón. Los pequeños detalles de estética cotidiana hacen que busquemos también armonía en otras áreas, incluso en nosotros mismos.

"el enrejado", (1862) gustave courbet

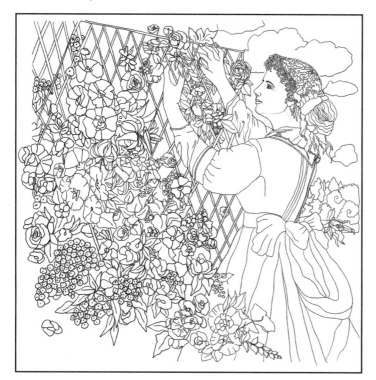

Gustave Courbet (1819-1877) fue un pintor francés que fundó el movimiento conocido como Realismo. De carácter arrogante y con tendencia a escandalizar, con muchas de sus obras llegó sin embargo a lograr éxito. Tenía compromiso ideológico y político vinculado con el socialismo, aunque él mismo se definía como partidario de cualquier revolución y por encima de todo realista, significando con esto de acuerdo a sus palabras "ser sincero con la verdadera verdad". Sus obras muestran personajes del pueblo haciendo tareas comunes, son personajes cotidianos realizados con una técnica que hasta ese momento se utilizaba para temas más "importantes", religiosos, mitológicos o retratos de las clases altas. Era su manera de resaltar la capacidad de sacrificio de los trabajadores y su deseo de plasmar la realidad.

Veremos en este recorrido tres obras de Courbet, en parte debido a su gran belleza y en parte a que pueden ser traducidas a línea sin perder su carácter, por lo que podremos disfrutarlas a pleno.

sugerencia artística:

En esta obra vemos a una muchacha arreglando las flores de una enredadera. Es una composición que nos permite jugar con el color y sus variantes. Nuevamente les propongo que elijan una cantidad limitada de colores y generar con cada uno una "distribución" equilibrada en la obra. O sea, si utilizan un rosa brillante, por ejemplo, úsenlo no sólo en algunas flores sino también en algún detalle del vestido de la muchacha, o en sus labios, o suavemente pintado en el cielo. De esta manera los colores no quedarán "aislados" sino que

formarán parte de un conjunto mayor. Esta sugerencia se debe a que nuestra visión hace una "lectura" de lo que está mirando como si fuese una totalidad, entonces, va conectando las áreas de colores semejantes y los agrupa, percibiendo esa obra armónicamente.

sugerencia de introspección:

Viendo a esta muchacha arreglar su jardín se me ocurre sugerir el arreglo de nuestro propio jardín, sacar las hojas amarillas y las flores marchitas, remover la tierra y limpiar los desagües. Colocar algún adorno natural o abonar la tierra. Mientras lo hacemos trataremos de poner atención a qué cosas están marchitas en nuestro interior, qué cosas podemos dejar de lado, cuáles áreas podemos abonar y qué cosas debemos cuidar. Suelo hacer a menudo este ejercicio con las plantas de mi balcón. Es una manera de cuidar y cuidarnos, de entender que la naturaleza tiene ciclos y que a veces es tiempo de "invernar", que a veces hay cosas –plantas, hojas, flores– que cumplen su ciclo y mueren. Así en nosotros hay pensamientos, creencias y proyectos que quizás ya no tienen sentido, a los cuales nos aferramos sin entender que cumplieron su ciclo, que deben irse, que debemos soltar para que nos den el espacio de cuidar las flores –ideas, proyectos, creencias– que están creciendo nuevas en nuestro interior. Es un ejercicio de pensamiento que podemos utilizar mientras coloreamos pero también podemos realizar físicamente, poniendo las manos en la tierra, reciclando nuestra energía.

"jo, la bella irlandesa" (1866), gustave courbet

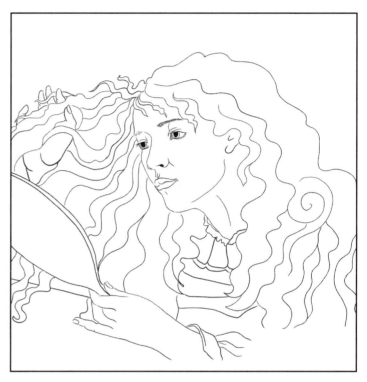

sugerencia artística:

Esta bella imagen nos permitirá practicar la mezcla de matices así como el tipo de trazo con lápices de color. En principio porque la cabellera de esta mujer demandará que nuestros trazos acompañen los cabellos. O sea, casi podremos pensar que cada trazo es un cabello, o al menos lleva su dirección. Conviene pintar apoyando el lápiz en lo que sería la raíz del cabello, y desde allí seguir el curso de cada mechón de pelo. Otro detalle importante, las cabelleras no son de un único color sino que agrupan muchos tonos armónicos. Por

ejemplo, una mujer muy rubia, además de tener tonos amarillos, tendrá en su cabellera tonos tierra, naranjas, blancos y hasta rojos. Lo principal de este concepto es que el cabello brilla, y en esos brillos cambia las tonalidades. Si queremos pintar una cabellera deberemos saber que cerca de las raíces el cabello toma una tonalidad más oscura, y en las curvas o la parte superior de los rulos tendrá un tono más brillante, debido a la luz. Lo que suelo hacer es comenzar a pintar con el tono más claro e ir cubriéndolo con los tonos cada vez más oscuros donde sea necesario.

sugerencia de introspección:

Pongámonos en el lugar de esta muchacha que se mira al espejo… ¿qué veríamos nosotros? ¿Qué es lo que dice nuestro rostro? No digo en cuanto a belleza o a juventud, sino… ¿qué dice nuestra mirada? ¿Qué podríamos decirle a quien vemos en el espejo? Hagamos silencio un par de minutos y observemos nuestros pensamientos.

"Las cribadoras de trigo" (1854), gustave courbet

Esta escena ilustra una escena cotidiana de trabajadoras que separan los granos de trigo para ponerlos en bolsas. Se cree que las modelos fueron las hermanas de Courbet y el niño era su hijo ilegítimo. Se suele analizar que las posturas son algo forzadas y rígidas, probablemente con propósitos compositivos, pero es una obra que nos permite jugar con los colores libremente.

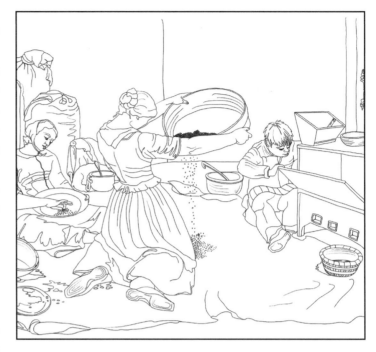

sugerencia artística:

Esta es una obra que nos permite disfrutar a pleno de los colores. También, como tiene planos amplios de fondo, podemos agregar texturas, ya sea las que les proporciono como ejemplos o inventadas por ustedes para luego combinar el color.

sugerencia de introspección:

La imagen nos muestra que también podemos relajarnos al hacer una tarea útil, por lo que trataremos de poner conciencia en algo que habitualmente es nuestro trabajo, pero lo haremos intentando relajarnos, no auto-presionarnos con el resultado, no juzgarnos de acuerdo al "debo" o "debería" sino disfrutar de cada

momento, de cada respiración, de cada minuto de nuestro juego en la vida.

"La lechera" (1658), Johannes vermeer

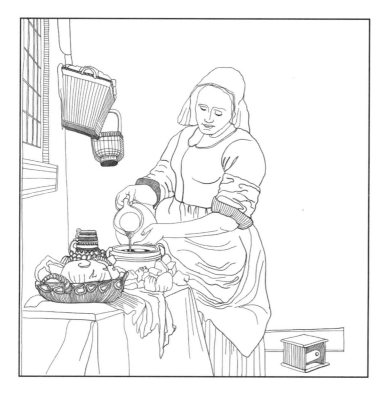

Johannes Vermeer (1632-1675) fue un pintor de los Países Bajos exponente ilustre del movimiento Barroco, en una época de particular florecimiento económico y cultural de esa región. Hay poca cantidad de obras de este pintor y algunos de sus trabajos se han perdido en la actualidad y se tiene conocimiento de ellos por ser mencionados en registros de subastas, pero aquellas de las que tenemos conocimiento son tan bellas que merecen ser observadas largamente y en detalle. Se cree que trabajaba por encargo más que para el mercado. También trabajó como experto en arte. Sus obras tiene un manejo impecable de la luz y su técnica es muy elogiada, aunque en vida no tuvo tanto éxito y murió dejando a su esposa y sus once hijos con muchas deudas. La temática es costumbrista, intimista, como si estuviésemos escondidos observando la actividad del personaje.

sugerencia artística:

Esta es una obra en la que les propongo utilizar sólo colores cálidos (amarillos, naranjas, rojos, bordó, tierras, (marrones de todo tipo) e incluso algún violeta rojizo.

La idea es que puedan entremezclar matices, como lo propongo en otras obras, comenzando por los tonos más claros e ir paulatinamente dándole énfasis con los tonos más oscuros. Dejaremos los tonos más oscuros para los pliegues de las telas y para los fondos (por ejemplo, la pared de fondo o el piso) Dejaremos los tonos más claros para el rostro y todo lo que ilumina la luz que entra por la ventana de la izquierda.

sugerencia de introspección:

Esta mujer está realizando una tarea cotidiana pero se la observa muy concentrada, totalmente involucrada su atención en lo que hace. Eso mismo debería suceder cuando pintamos, y justamente eso es lo que ayuda a bajar nuestro estrés y ansiedad, nuestras pre-

ocupaciones y diálogo mental. Les propongo que sean totalmente conscientes de cada trazo, de cada color, de "acariciar" cada sector del papel. Esto es verdadero mindfulness, estar aquí y ahora en la tarea que hacemos. Es notable lo que va a ayudarnos tomar conciencia de este proceso.

"La hilandera" (1669/70), johannes vermeer

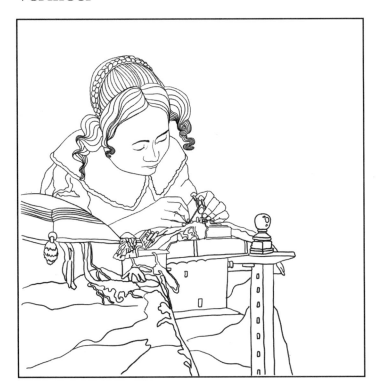

Esta obra, al igual que la anterior, muestra a una mujer totalmente absorta en su labor. En la traducción a línea notarán que su caja de hilos y la tela en la que está hilando es un conjunto de formas no demasiado definidas, esto nos da la posibilidad de jugar con los colores más allá de las formas.

sugerencia artística:

Tomemos esta obra para jugar con una gama cromática fría, que predominen verdes, azules, violetas y tierras. También deberemos hacer contrastes con amarillos, sobre todo en las zonas de luz, y por supuesto podrán tomar colores piel para el rostro y manos. También podemos agregar detalles, sobre todo en los grandes planos de fondo, podríamos inventar un papel tapiz o quizás hasta una ventana, o un cuadro decorativo.

sugerencia de introspección:

Otra vez trataremos de enfocar nuestra atención en el aquí y ahora. Mientras pintamos tratemos de conectar con los pequeños huecos y formas, los hilos y pliegues de la tela meditando en los entramados, realizando tramas con los colores, cual si fuese una tela. De esa forma se van entramando los pensamientos, las imágenes mentales. Si entendemos esto podremos desentramar las ideas obsesivas, los temores, la preocupación por el futuro. Podremos finalmente entender que todo es cuestión de cómo se vinculan los hilos/pensamientos en esa trama, nada más que eso...

"Tarde de domingo en la isla de la Grande Jatte" (1884-1886), Georges Seurat

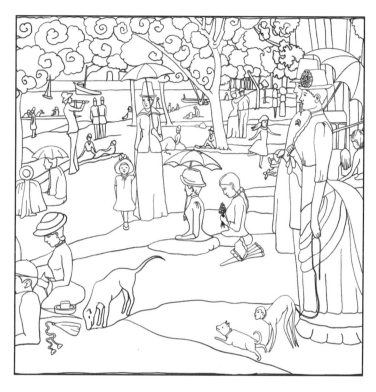

Georges Seurat (1859-1891) fue un pintor francés postimpresionista. Desde muy joven se interesó en las distintas teorías de la luz y el color. Fue el iniciador del movimiento llamado puntillismo o cromo-luminarismo. Buscó captar los efectos de la luz por medio de pequeños toques o "puntos" llevando a un extremo la pincelada impresionista y redujo las formas a sus características más esenciales. Fue una influencia del fauvismo en cuanto a la técnica y para los cubistas en cuanto a su estudio teórico sobre el color. Seurat experimentó con los fenómenos ópticos del color y la descomposición de la luz, así como la intensificación de la percepción que producen ciertos colores entre sí. Como mencioné en las obras de Signac, quien fue su continuador (como también lo fue Pissarro), Seurat fue disminuyendo el tamaño de la pincelada hasta convertirla en pequeños puntos de colores puros que se "mezclaban" en la retina del espectador generando una gran intensidad cromática. No utiliza el negro como color sino que las sombras se logran por medio de grises sin negro.

Seurat daba gran importancia a la composición y se oponía a la "fugacidad" de los impresionistas. Este movimiento tuvo una gran influencia pero fue de corta duración, ya que sus reglas eran muy estrictas y difíciles de llevar a la práctica. De alguna manera, logró instaurar el hecho de que el arte también puede apoyarse en teorías científicas, algo que luego tomaría el cubismo y el arte abstracto.

Esta obra muestra una imagen totalmente pensada sobre una escena habitual en la isla de la Grande Jatte, en el Río Sena, donde habitualmente iban a pasear las clases altas parisienses los domingos por la tarde. Seurat se preocupó por organizar armónicamente cuarenta personajes que dibujó en múltiples bocetos (se encontraron más de sesenta). Los perfiles de las figuras están simplificados y nítidamente delimitados, y fue una obra que ejerció gran influencia sobre algunos artistas contemporáneos a Seurat, como fue el caso de Vincent Van Gogh.

sugerencia artística:

Esta obra y la siguiente son especiales para desplegar

libertad en el color. Recuerdo como llevé este diseño a una pintura sobre seda que terminó siendo un chaleco que usé por muchos años. Es una obra vital cuya composición tan equilibrada y la división tan clara de los detalles de vestimenta de los personajes compensa las posturas de cierta rigidez. Recuerden que los colores también deben estar distribuidos armoniosamente en los distintos detalles.

"un baño en asnières" (1883-1884), georges seurat

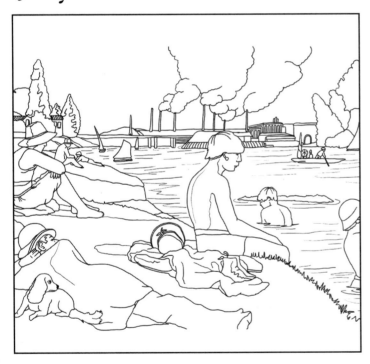

Podemos decir que esta obra es el inicio del movimiento llamado neo-impresionismo, cromo-luminarismo o puntillismo. Seurat quería con ella compararse a los impresionistas, con la elección de una escena al aire libre y luminosa, pero es muy diferente tanto en realización como en el detalle minucioso de cada reflejo y forma. Otra gran diferencia fue el tiempo de realización y la cantidad de bocetos que realizó de cada detalle. Cada línea, cada color y el tipo de pincelada están calculados con precisión científica y nada fue puesto por accidente. Las figuras tienen una cierta rigidez, como en las composiciones clásicas y las formas están simplificadas estilizando figuras geométricas.

sugerencia artística:

Intentemos en esta obra trabajar con pequeños trazos de color, como si se tratara de pequeñas manchitas de colores puros. Podemos elegir por ejemplo una gama de colores azules, desde los claros a los más oscuros y con ellos pintar el agua. De la misma manera, utilizamos varios tonos de verdes para el pasto, y así iremos cubriendo todas las superficies. Los cuerpos pueden colorearse siguiendo el volumen con los trazos de lápiz, siempre desde lo más suave y logrando el volumen por superposición de capas para lograr los tonos más oscuros.

sugerencia de introspección:

Estas obras remiten al placer y al disfrute de la naturaleza. Les propongo hacer un paseo que los conecte con la naturaleza. No importa si están en una gran ciudad, seguramente tendrán algún lugar en el que mirar un árbol o algunas plantas, quizás un parque

en el que puedan descansar. En ese momento traten de estar conscientes de la respiración, concentrándose solamente en el aire que entra y el que sale. No hay que hacer nada en especial, solamente eso, respirar. De esta manera, las pulsaciones se irán armonizando, los temores disminuirán y comenzaremos a cambiar la perspectiva de lo que miramos o vivimos… El verde en todas sus gamas es un color que nos equilibra, y el aire que renovamos conscientemente en nuestros pulmones nos llenará de energía.

"el sueño" (1910), henri rousseau

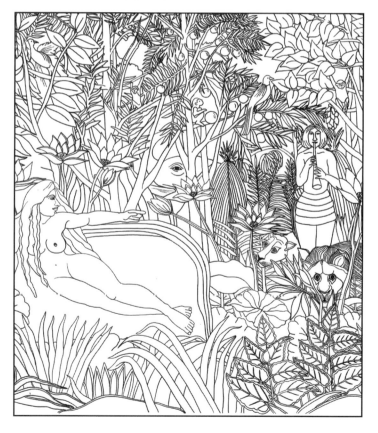

Henri Rousseau (1844-1910) es conocido como "el aduanero" debido a que en realidad trabajó como empleado de la aduana francesa, y se dedicaba a pintar como pasatiempo. No tuvo formación académica y se lo considera el máximo representante del estilo naif (ingenuo), que incluye obras de artistas con poca o ninguna formación académica, y da por resultado un carácter algo infantil en la obra a pesar de las intenciones representativas realistas. La obra de Rousseau se destaca por una búsqueda de lo exótico y un tono poético que incluye la fantasía hasta llevarla casi a un surrealismo. Dedicaba mucho tiempo a cada cuadro, por lo que su obra no es demasiado extensa. Logró la admiración de pintores vanguardistas como Matisse y Derain, luego entabla amistad con Pablo Picasso. Gustaba de pintar imágenes de selva –realizó más de veinticinco– a pesar de nunca haber visitado alguna jungla ni haber abandonado Francia. Se inspiraba en libros de ilustraciones botánicas y animales salvajes disecados, así como de sus paseos a jardines. La obra "el sueño" es la más grande de todas y la última que realizó.

sugerencia artística:

Esta obra es "frondosa" ya que contrapone todo tipo de vegetaciones. Así como el pintor despliega su fantasía colocando juntos elementos muy diversos, nosotros también podemos jugar del mismo modo con el color. La vegetación no sólo es verde, también tiene tonos cálidos, amarillos, naranjas, tierras… podemos jugar y pintar con todos los tonos que podamos, combinando y "soñando" con el color.

sugerencia de introspección:

¿Podríamos quitar el juicio sobre lo que hacemos? Por ejemplo, ¿nos animamos a crear un dibujo sin importar si se parece o no a la realidad? Eso es lo que hizo Rousseau. Él nunca tuvo aspiraciones de ser artista, nunca estudió reglas de composición ni de color, nunca pretendió estar en museos ni codearse con artistas… pero obtuvo todo eso y logró un sitio en la Historia del Arte. ¿Somos capaces de abrirnos a una actividad y dejar que la vida nos sorprenda? Meditemos en qué… ¡y comencemos!

"La gitana dormida" (1897), Henri Rousseau

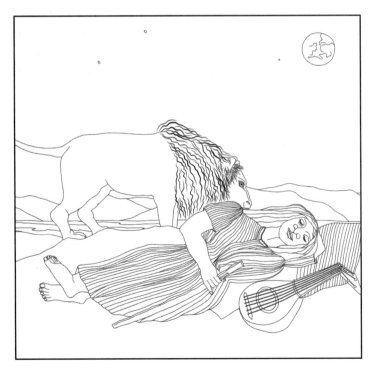

Aquí vemos otra obra fantasiosa de Rousseau. Esta gitana duerme plácidamente en un espacio abierto, mientras un león llega hasta ella y se lo intuye parte de su sueño. Una luna lejana la alumbra y la escena es plácida. Propio de los pintores sin entrenamiento académico, la postura de la mujer es rígida y hasta casi imposible, desde el punto de vista físico. Aun así se trata de una composición muy equilibrada y bella, que genera una atmósfera especial.

sugerencia artística:

Al ser un diseño con zonas tan amplias libres nos permite jugar no sólo con el color sino también con las texturas. En este libro les proporciono algunos ejemplos como para que tomen idea. Las texturas pueden realizarse con estilógrafos o marcadores finos y perfectamente se puede combinar con los colores. Verán que el propio vestido de la gitana tiene una textura particular de líneas paralelas, por lo cual nos permite combinar colores en cada línea, generando excelentes efectos.

sugerencia de introspección:

Esta imagen remite a la cualidad que tienen los sueños de generar situaciones imposibles o improbables. Esto también lo podemos hacer con nuestra imaginación y nuestras propias ideas. En este caso les propongo imaginar algo que consideremos improbable, algo que sea un deseo o un sueño que consideramos imposible. Para esto no bastará sólo con imaginar, sino tam-

bién podemos escribirlo o dibujarlo, incluso "armarlo" con fotos de revista. Cuanto más detalle agreguemos, mejor, que esa situación esté descrita lo mejor posible nos permitirá en principio materializarla –al menos en deseo– y nos permitirá entender el mecanismo de nuestros propios pensamientos. También nos permitirá sorprendernos acerca de lo probable que puede ser lo que catalogamos como "improbable". A veces los sueños pueden estar más cercanos de lo que nos permitimos creer.

Detalle de "El jardín de las delicias" (1500-1505), Jheronimus Bosch "El Bosco" (1450-1516)

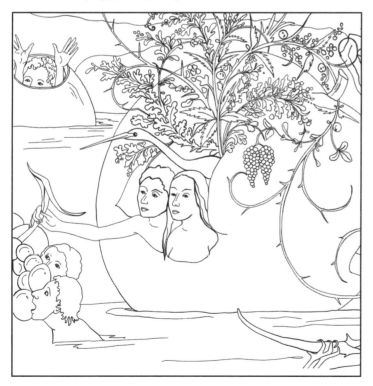

Esta obra maravillosa de más de 500 años de antigüedad ha tenido múltiples interpretaciones y tiene un innegable contenido simbólico. Se trata de una pintura al óleo sobre tabla que conforma un tríptico de casi cuatro metros por dos, cuyas etapas son el Génesis o la creación, la parte central es el mundo humano y la lujuria y el panel derecho es el infierno. El detalle presentado aquí es de la parte central, del mundo humano y sus apetitos. Es una obra maestra que ha tenido múltiples interpretaciones y que suele estudiarse elemento por elemento a fin de comprender su complejidad y riqueza.

Son pocos los detalles que se conocen de la obra de Del Bosco, y también ha sido muy copiado, por lo cual muchos de sus trabajos podrían no ser de él, pero ha sido un artista excepcional, tanto por su inventiva en la imagen como por su técnica.

Este detalle muestra un fruto del cual sale una pareja, flotando en el agua y rodeados de otros seres que se alimentan de otras frutas. Las referencias de tamaño generan perplejidad ya que los frutos son más grandes que las personas y los insectos también. Esto nos sumerge en una atmósfera surrealista y fantasiosa, la cual es sumamente interesante a nivel de proyección creativa.

sugerencia artística:

Nos hallamos frente a una obra en la que se manifiesta lo imposible, el ámbito de los sueños. Les propongo que elijan colores y formas de pintar que también aludan a lo imposible desde el color o las texturas, incluso de las pieles de los personajes. Hagamos que esta obra se transforme en un canto de colores vibran-

tes y mucho contraste. Podemos para eso utilizar la combinación de los tres colores primarios y los tres colores secundarios, además del negro para los bordes y pequeñas áreas. Verán cómo se transforma y modifica.

sugerencia de introspección:

Cuando estamos frente a lo que no entendemos generalmente nos inquieta, nos asusta. En este caso las figuras de la obra nos remiten a lo imposible y al mundo onírico. Mi propuesta es que estemos atentos a nuestros sueños durante unos días. Podemos, por ejemplo, tener una pequeña libreta para anotarlos apenas despertamos… Vamos a ver qué mensaje nos traen, qué imágenes, qué ideas. ¿Y si no soñamos? Trataremos de cerrar los ojos y dejar que las imágenes vengan a nuestra mente, luego las anotaremos y meditaremos sobre ellas… ¿Qué aprendizaje puedo tomar de las creaciones de mi propia mente? ¿Las puedo plasmar en un dibujo, aunque sea básicamente?

"La danza nupcial" (1566), Pieter Brueghel, el viejo.

Pieter Brueghel, el Viejo, fue un pintor de los Países Bajos del siglo XVI sobre el cual las fechas no son muy certeras o conocidas. Se conoce el año de su muerte, 1569, pero no exactamente el de su nacimiento, aunque se presume que vivió alrededor de cuarenta años y se sitúa la fecha de su nacimiento entre 1525 y 1530. Se lo llama "el viejo" debido a que dos de sus hijos se dedicaron a la pintura, tomando su influencia y con

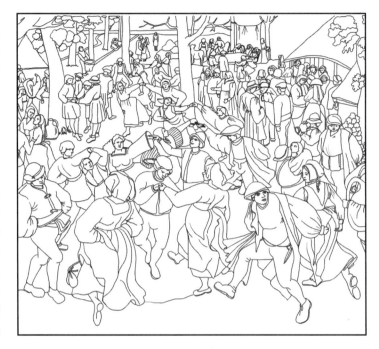

un estilo casi idéntico, uno de los cuales es llamado Brueghel, el Joven.

Si bien no se sabe tanto de su vida salvo por algunas biografías, quizá un tanto fantasiosas, es conocido como pintor por sus paisajes y escenas de género. Sus paisajes suelen ser panorámicos, vistos desde una perspectiva aérea y muchos detalles que crean historias. Realizó muchas escenas familiares y populares sobre actividades y fiestas de campesinos en las que solía representar los defectos de los comportamientos humanos. También tomaba parábolas o relatos bíblicos con una intención moralizadora.

En esta obra vemos una infinidad de personajes que están disfrutando de una fiesta campesina. En el momento en que nos detenemos a observarlos podemos ver gestos y actitudes diversas, lo cual nos permite internamente crear historias. Cada uno de ellos nos dice algo y es muy interesante descubrir qué.

sugerencia artística:

Esta es una obra festiva, aprovechemos a utilizar contrastes de color y una gran variedad de tonos para pintarla. Podemos hacerlo en etapas, por parejas o por grupos de historias, de esa manera podremos descubrir más acerca de cada personaje.

sugerencia de introspección:

En obras tan complejas y de tanto detalle les sugiero que vayan poco a poco, paso a paso. En nuestras vidas también deberíamos hacerlo. Cuando un problema o dificultad parece muy complejo debemos concentrarnos en pequeños detalles, ir arreglando lo que podamos de a poco y en la medida en que vayamos arreglando cada vez más detalles se despejará el verdadero foco o nudo central de la cuestión.

"danza de bodas" (1616), pieter brueghel, el joven

Pieter Brueghel el Joven, (1564 – 1638) fue hijo del pintor Brueghel, el Viejo y sus obras se inspiraron en las de su padre, quien había sido muy fructífero como pintor. Nacido en los Países Bajos, en muchos casos tomó las obras de su propio padre, pero agregándole detalles y perfeccionándolas con su técnica.

A menudo es difícil distinguir las obras, de hecho algunas obras se confunden en autoría, pero en su estilo agrega definición a algunos gestos y figuras.

En esta obra vemos nuevamente el espíritu festivo

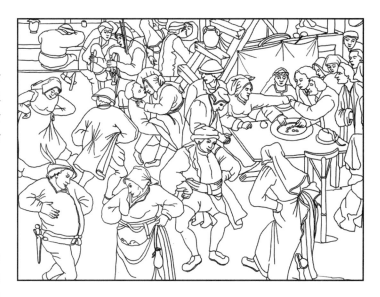

de la obra de su padre, pero esta vez dentro de un ámbito cerrado. Estos personajes también están narrando una historia propia, algunos llenos de picardía.

sugerencia artística:

Nuevamente tenemos un clima festivo que nos reclama mucho color. En este caso podemos agregar texturas a las telas y superficies. De esa forma la composición se enriquecerá y tomará otra dimensión. Podemos vincular a cada pareja por medio de los colores de sus vestimentas, para enfatizar la conexión.

sugerencia de introspección:

Les sugiero hacer una lista con al menos tres de aquellas actividades que disfrutan mucho, cual si fuesen una fiesta. Puede ser que incluso las reuniones so-

ciales no sean lo que más nos divierte, quizás lo que disfrutamos sea una caminata por el parque y luego tomar un té en un lugar bonito. Luego de tener la lista, elegiremos una de ellas y la ubicaremos en la nuestra agenda de la semana. Será nuestra cita con lo que nos hace feliz.

"Frente al espejo" (1899), Edgar Degas

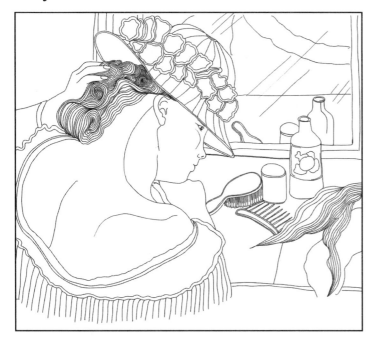

Edgar Degas (1834-1917), pintor francés habitualmente vinculado al impresionismo pero no totalmente conectado a la técnica y movimiento impresionista. Gran dibujante, interesado especialmente en imágenes en movimiento, escenas ecuestres y retratos, en los que lograba profundos efectos psicológicos.

De personalidad compleja e ideas políticas y sociales rígidas, pretendía separar el arte de la vida personal y llegó a cortar vínculos con amigos por profesar distintas creencias. Nunca se casó e incluso se lo trató de misógino a pesar de haber pintado tan bellas y sutiles mujeres —sus bailarinas—. Culminó su vida en solitario y casi ciego debido a una afección ocular, la cual lo impulsó a incursionar en la escultura. Sus obras nos colocan como espectadores de momentos fugaces y privados, como si espiáramos a los protagonistas y tuviésemos un sitio privilegiado para captar los movimientos.

En esta obra miramos el arreglo de una mujer frente al espejo e inmediatamente podemos armar una historia con ella: ¿recién se ha levantado de dormir? ¿Se está preparando para salir a escena? ¿A qué se dedica? De pronto estamos observando un momento de su intimidad, casi como si la espiáramos. Personalmente, esta obra siempre me ha dejado en silencio, como si esperase que ella siguiera con su embellecimiento.

sugerencia artística:

Esta obra nos permite practicar con el coloreado de pieles humanas. Les recuerdo que si lo hacen con lápices de color deberán pintar suavemente, casi como si acariciaran el papel con un trazo que acompañe las curvas imaginarias de nuestro dibujo. Habrá que evitar trazos verticales u horizontales ya que los mismos darían una impresión de superficies planas y no es lo buscado en un rostro o un cuerpo. Las pieles humanas son fascinantes ya que su gama varía desde los rosas pálidos casi blancos hasta los tonos tierra profundos,

pasando por tonos más amarillentos o más verdosos. Es una maravilla lo que se puede hacer al pintar una gran superficie de piel, ya que la misma es translúcida, o sea que además de mostrar, como en el caso de las pieles más claras- las venas y vasos sanguíneos, también "rebota" los colores que tiene alrededor y la luz. Pintores como Degas lo han logrado de manera magistral haciéndolo más evidente para nosotros. Pintores más clásicos lo muestran con la naturalidad y realismo que nos daría una fotografía actual, lo cual habla de la calidad técnica. Podemos probar también los resultados de la presión de los lápices sobre el papel, ya que por ejemplo el mismo color de los objetos debería ser más suave en su reflejo en el espejo, por lo cual necesitaremos pintar más suavemente. También nos da la posibilidad de cubrir ciertas áreas del fondo y del vestido con texturas que le den aun más interés a la obra.

sugerencia de introspección:

Es común para muchos de nosotros que nos arreglemos a la hora de salir al exterior de nuestros hogares, ya sea por una cita o un evento, cambiando nuestra ropa y arreglando el cabello. Hay una especial atención en la mirada de los otros y su opinión sobre nosotros. Conozco pocas personas que manifiesten que "se arreglan para sí mismos". La gran mayoría –entre la que me incluyo– se arregla para mostrar una mejor faz al mundo. Esta vez les propongo que nos arreglemos sólo para estar en casa, sólo para nosotros mismos, y que pongamos tanta atención en la estética como si saliéramos a una cita. Podemos meditar acerca de cuánta atención le damos a este arreglo a diferencia de cuando nos

arreglamos para ver a otros… Ahora bien ¿hacemos lo mismo a nivel de la personalidad? ¿Mostramos facetas sociales más moderadas, más suavizadas? ¿Ocultamos mucho bajo nuestro maquillaje o nuestros arreglos?

"Durante las clases de danza" (1917), Edgar Degas

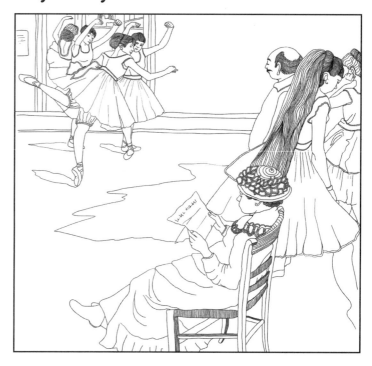

Otra de las obras de Degas vinculadas a la danza y su mundo, casi como un detalle fotográfico inconcluso en el que el pintor incluye figuras que no se completan en la obra, como las bailarinas de la derecha. Aquí vemos a un profesor observando la práctica de las jóvenes frente a un espejo y a su ayudante tendida leyendo sin atender a la actividad que la rodea. Las obras de Degas

siempre dan la sensación de ser una instantánea fugaz, como si en cualquier momento los personajes fuesen a cobrar vida.

sugerencia artística:

Seguiremos practicando con los distintos trazos y las diferentes presiones de lápices, ya que tenemos a una bailarina que se refleja en el espejo del fondo, lo cual debería tener que notarse. Asimismo el piso de ensayo nos da una gran superficie que puede ser enriquecida con el tipo de trazo, por ejemplo en este caso sí convendría utilizar trazos horizontales, ya que eso nos dará más sensación de superficie de apoyo. Probemos en este caso diferentes tonos tierra —marrones— para dar una textura de piso de madera y estéticamente más interesante. En el caso de la superficie de la pared de fondo, el trazo debería ser vertical para enfatizar el efecto de plano perpendicular al piso. Si queremos destacar las figuras de las bailarinas, elegiremos colores muy neutros tanto en la pared como en el piso (por ejemplo, los tonos tierra en el piso y algunos grises tonalizados en las paredes)

sugerencia de introspección:

Esta vez nos centraremos en la imagen de la mujer leyendo entre la actividad externa. Trataremos de mantener la atención a una actividad sin importarnos los ruidos o los movimientos internos. ¿Podemos hacerlo? Seguramente algunos lo lograremos mirando nuestro teléfono celular; pero, ¿podemos lograr lo mis-

mo al leer algo más complejo o estudiar? Esto implica la disciplina, la focalización de la atención. La misma disciplina es la que utilizan las bailarinas en su práctica, repitiendo movimientos una y otra vez para perfeccionarlos. Muchos de nosotros sencillamente nos estresamos por un exceso de información, de estímulos externos. Vamos a tratar de lograr espacios de silencio interno en los que desarrollar nuestra disciplina. ¿Nos cuesta mucho? Hay que practicar y practicar y practicar… La recompensa es que cada día nos saldrá un poco mejor.

"el nacimiento de venus" (1482/84), sandro botticelli

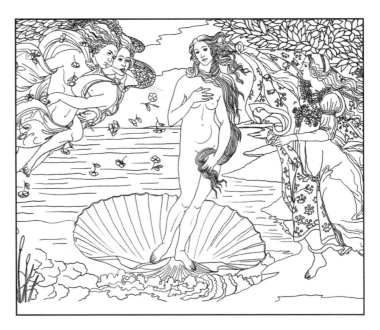

Alessandro di Mariano di Vanni Filipepi (1445-1510), apodado Sandro Botticelli, fue un pintor ita-

liano del Renacimiento. Este período en la historia del arte se caracteriza por el rescate de los temas tradicionales de la Antigüedad clásica, incluyendo la mitología pagana así como también los grandes temas religiosos. Se vuelve a una imagen de belleza idealizada y carnal que había sido perseguida en épocas anteriores por la Iglesia, que trataba de suprimir la sensualidad de la carne. En esa época era común que un niño fuese incorporado al taller de algún maestro de arte del momento. En general, el arte se aprendía en gremios, o sea como un oficio, y esos niños comenzaban simplemente barriendo el taller, mientras miraban la actividad del maestro y sus discípulos. La técnica se adquiría casi sin notarlo y cuando pasaba el tiempo el alumno comenzaba a mezclar pigmentos y hasta incluso pintar algunos fondos, para que luego el maestro diera los toques magistrales. Botticelli ingresó a los catorce años al taller de Fray Filippo Lippi, pintor famoso de la época. Esta obra, según se cree, fue pedida por un miembro de la familia Medici, tradicionales mecenas de arte de Florencia. Toma un mito tradicional griego pero no lo representa con exactitud, sino mezclando tradiciones antiguas con ideales de belleza. Venus es la versión romana de Afrodita, la diosa del amor, surgió de la espuma del mar luego de que los genitales de su padre fueran cortados y arrojados al mar. Esta obra muestra la llegada de la diosa a la costa gracias al soplido de dioses alados entre una lluvia de flores. Una ninfa la espera en la orilla pronta a cubrirla con un manto florido.

sugerencia artística:

Esta es una obra bella y compleja que merece ser planeada a nivel de colores. Si recordamos la primera obra que elegí para este recorrido, les sugerí que tomaran un color y con él fuesen pintando detalles en distintas zonas de la obra para que quede un resultado armonioso. Esta sugerencia se apoya en el hecho de que la vista hace un "recorrido" por la obra, cual si estuviésemos siguiendo con los ojos los números de un reloj de pared. A esta tendencia se le llama "lectura" y en general comienza con una mirada global para luego hacer un paneo más o menos circular en el que la vista reposa al llegar al cuadrante bajo de la derecha. Es largo para explicar aquí, pero la percepción va conectando selectivamente los estímulos semejantes –por ejemplo, un color igual– y los organiza buscando la continuidad. Entonces, si ponemos un poco del mismo tono en diferentes cuadrantes y objetos facilitaremos esa lectura, lo cual da una sensación armónica y de buena composición.

sugerencia de introspección:

Esta obra nos muestra el nacimiento nada menos que de la diosa del amor y el deseo, y con esta obra doy por finalizado el recorrido entre estos artistas que me motivaron a traducirlos en línea para volver a colorearlos. Les propongo escribir… en este caso una lista de deseos, como si el Universo estuviese escuchándonos y dispuesto a cumplir cada cosa. En muchos casos esa lista incluirá el amor, pero además de eso –que es el gran motor de todo ser humano– habrá otras cosas

que nos movilicen. El deseo, como energía, es tan poderoso que la cultura de India lo compara con el fuego, que va consumiendo todo a su paso y nunca termina de saciarse. Por otra parte, la falta de deseo se equipara con la falta de vida misma, porque nada nos haría emprender cada jornada. A menudo, meditar sobre aquello que deseamos nos lleva a mayor conocimiento sobre nosotros mismos. Al hacer la lista podemos poner desde las cosas más nimias hasta lo más trascendental, desde lo más burdo hasta lo más sutil. La idea aquí no es juzgarnos acerca de lo que deseamos, sino entender cuál es la fuente de la carencia que motoriza ese deseo. Podemos llegar a sorprendernos de que en realidad deseamos solo un puñado de cosas que se simbolizan en montones de objetos o sueños.

una despedida

De todo corazón, espero que cada uno de ustedes reciba aquello que le genera la mayor felicidad y trascendencia, lo que los lleve a ser mejores seres, motivados para dejar una marca en el mundo. A veces eso se logra mediante el legado de los hijos, a veces por medio de las obras, como en el caso de los artistas tratados aquí. Otras veces, sencillamente podemos mirar a nuestro alrededor y ayudar a cubrir las carencias de los seres que sufren a nuestro lado. Espero que este sea el inicio de muchos otros recorridos artísticos. Prometo seguir traduciendo obras de esos artistas que conmueven mi corazón y me dan ganas de ponerles color. Les deseo lo mejor para cada obra y, como siempre: bendiciones para este camino, hoy y siempre.

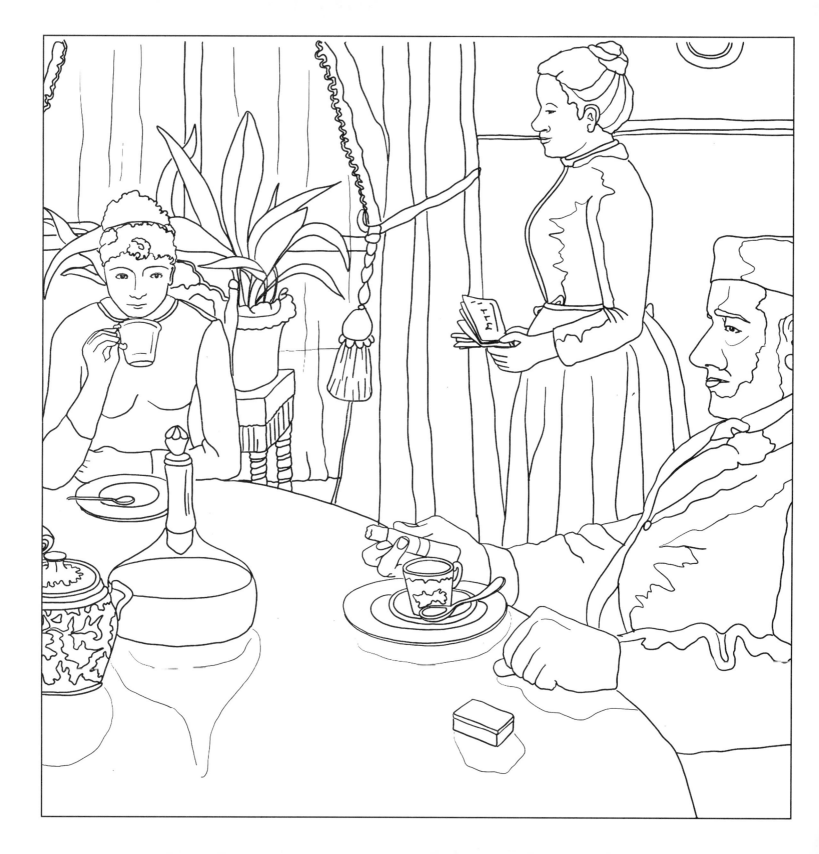

En la página anterior:

Paul Signac

El desayuno

(1886-1887)

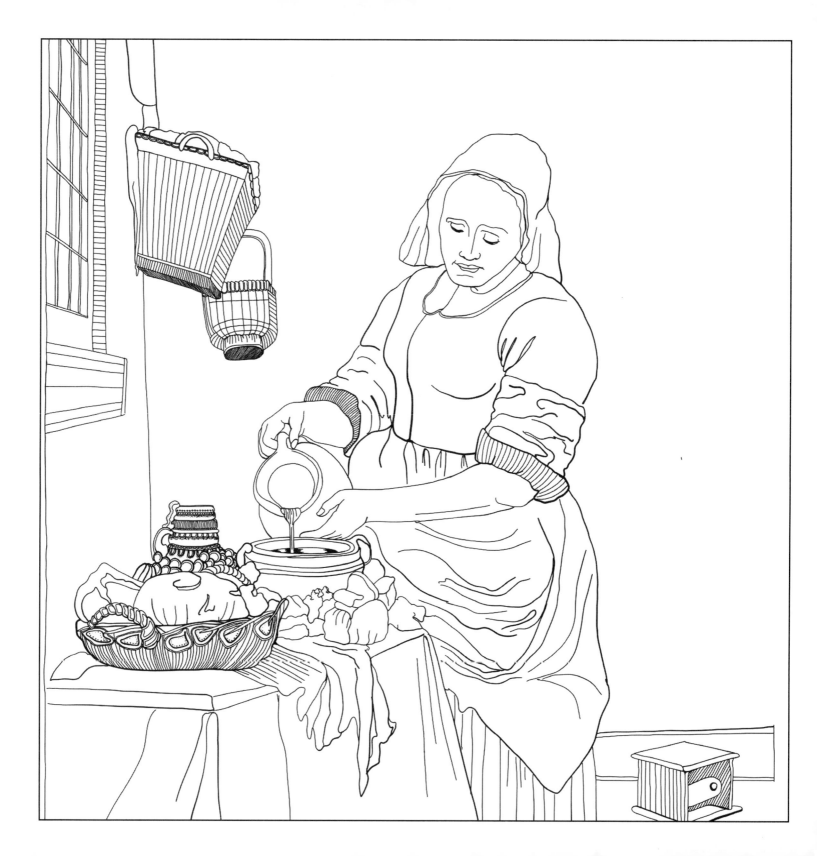

En la página anterior:

Johannes Vermeer

La lechera

(1658)

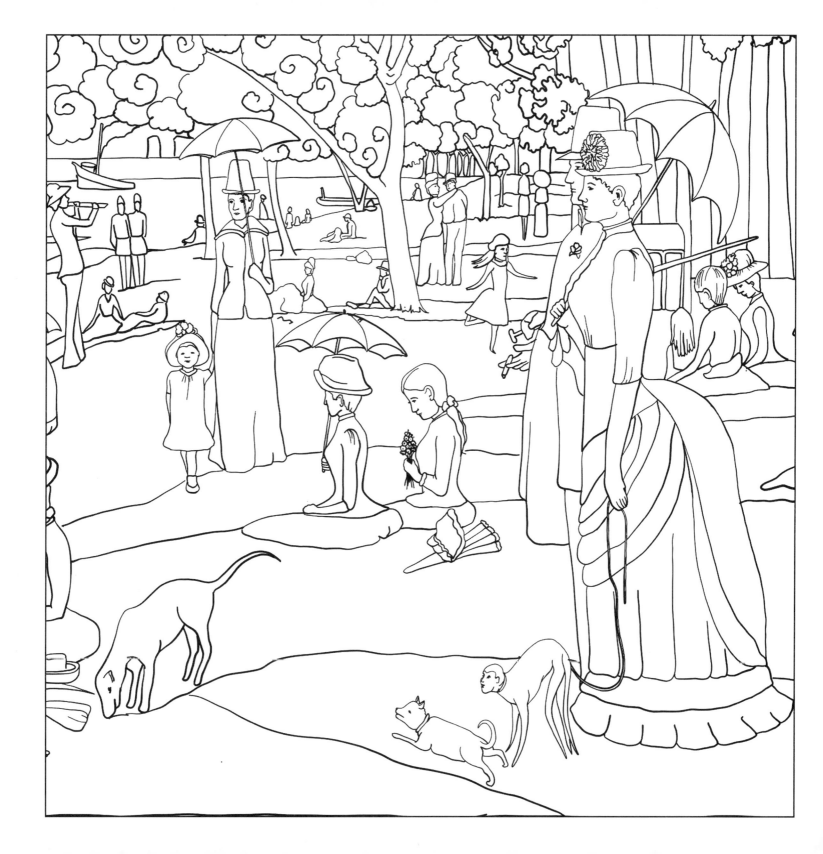

En la página anterior:

Georges Seurat
*Tarde de domingo en la isla
de la Grande Jatte*
(1884-1886)

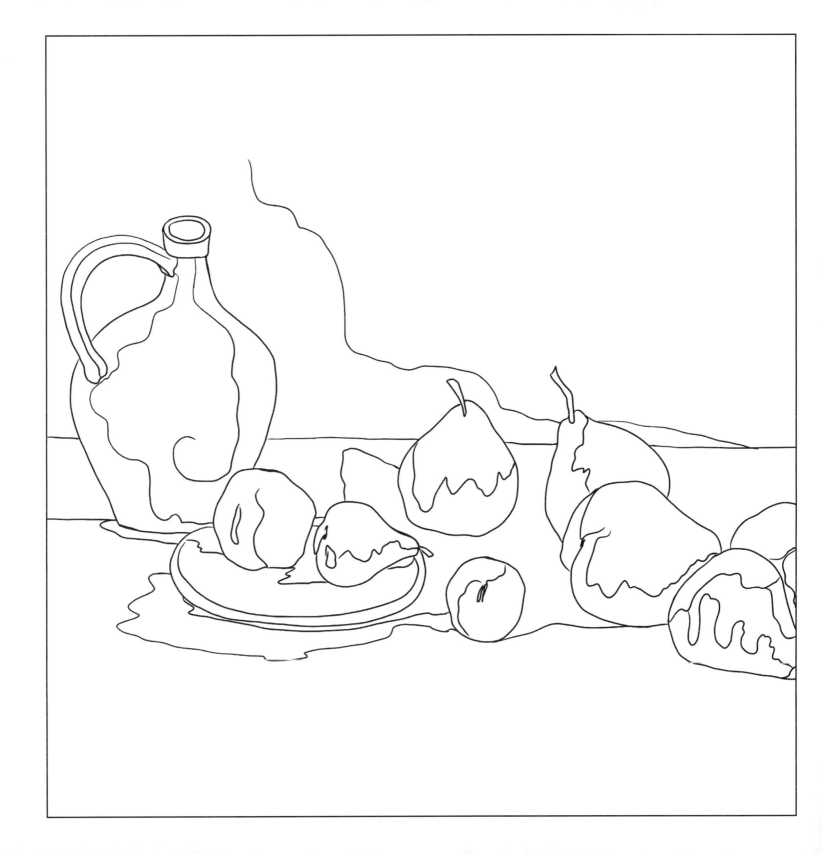

En la página anterior:
Paul Cézanne
Naturaleza muerta con
jarro y fruta
(1894)

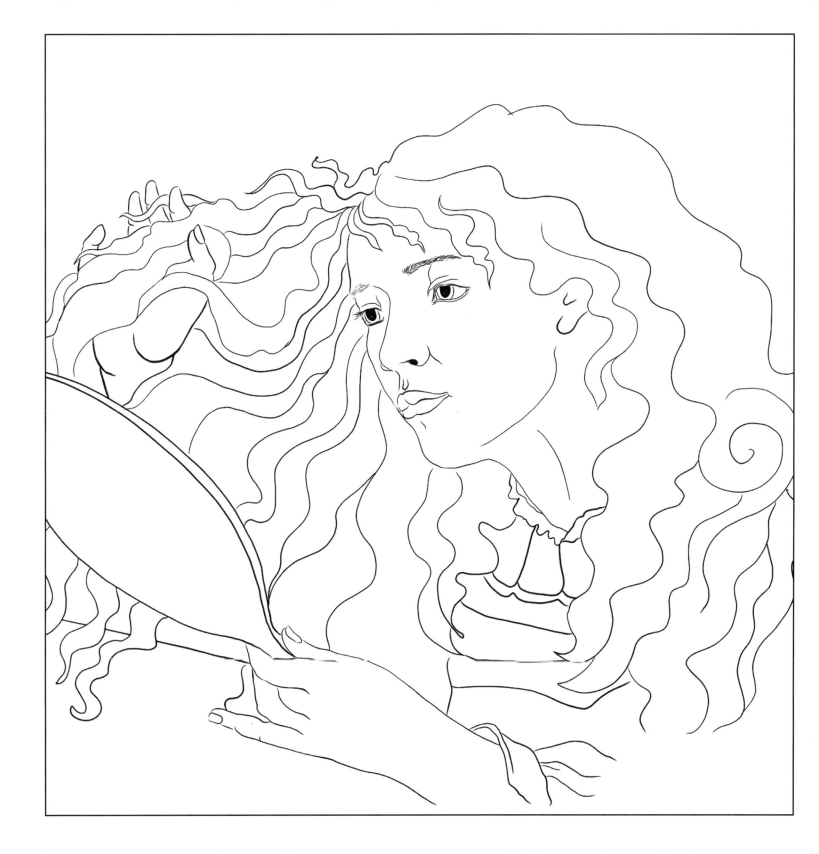

En la página anterior:

Gustave Courbet
Jo, la bella irlandesa
(1866)

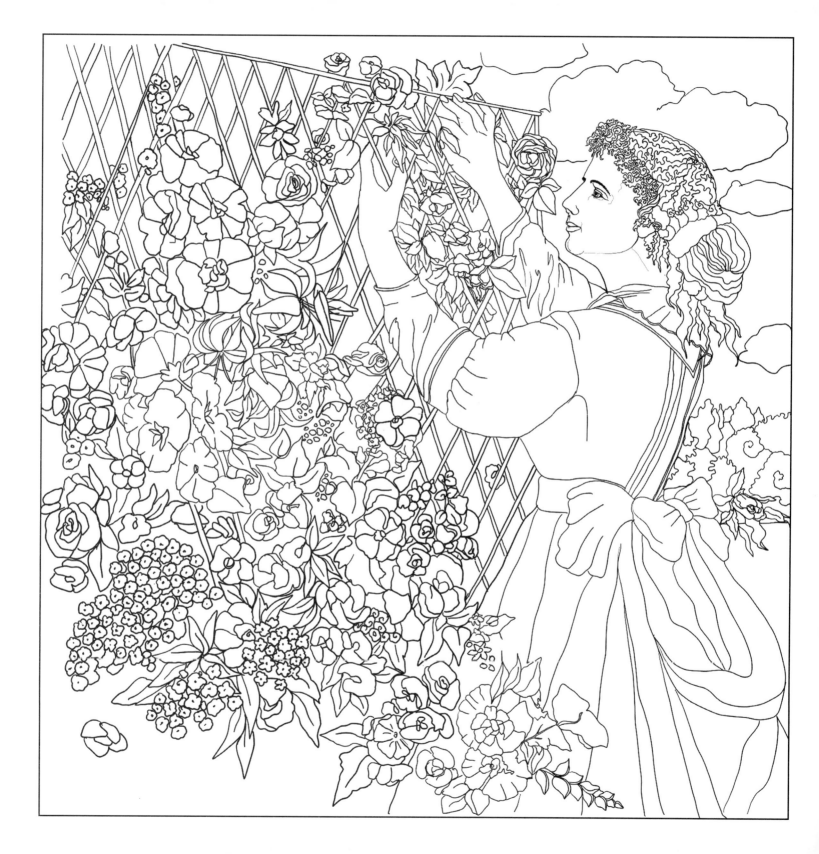

En la página anterior:
Gustave Courbet
El enrejado
(1862)

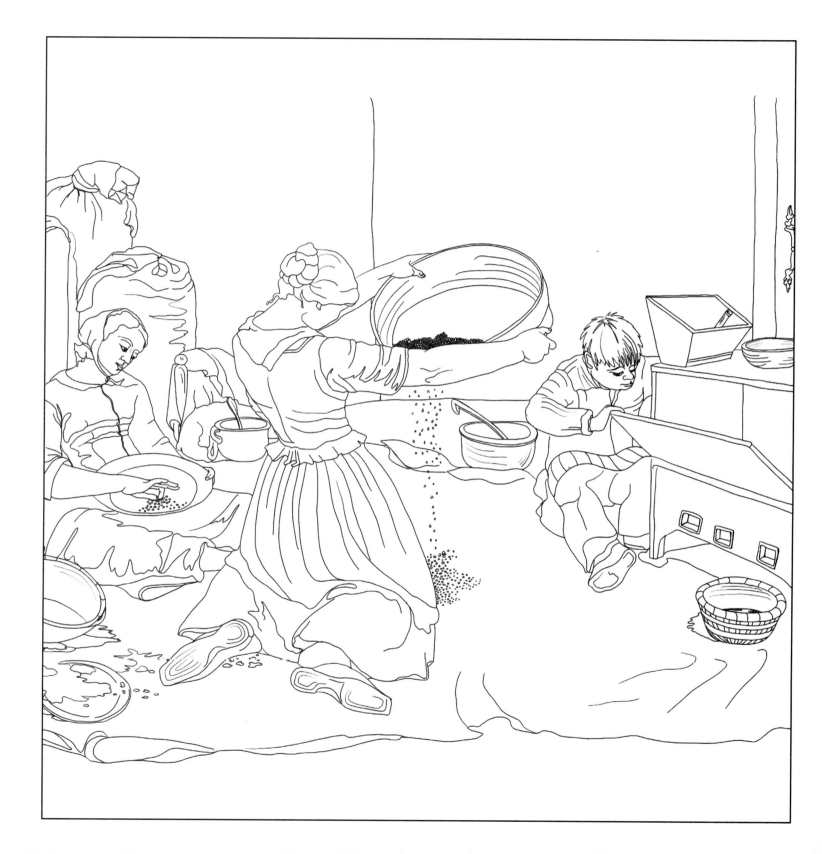

En la página anterior:

Gustave Courbet
Las cribadoras de trigo
(1854)

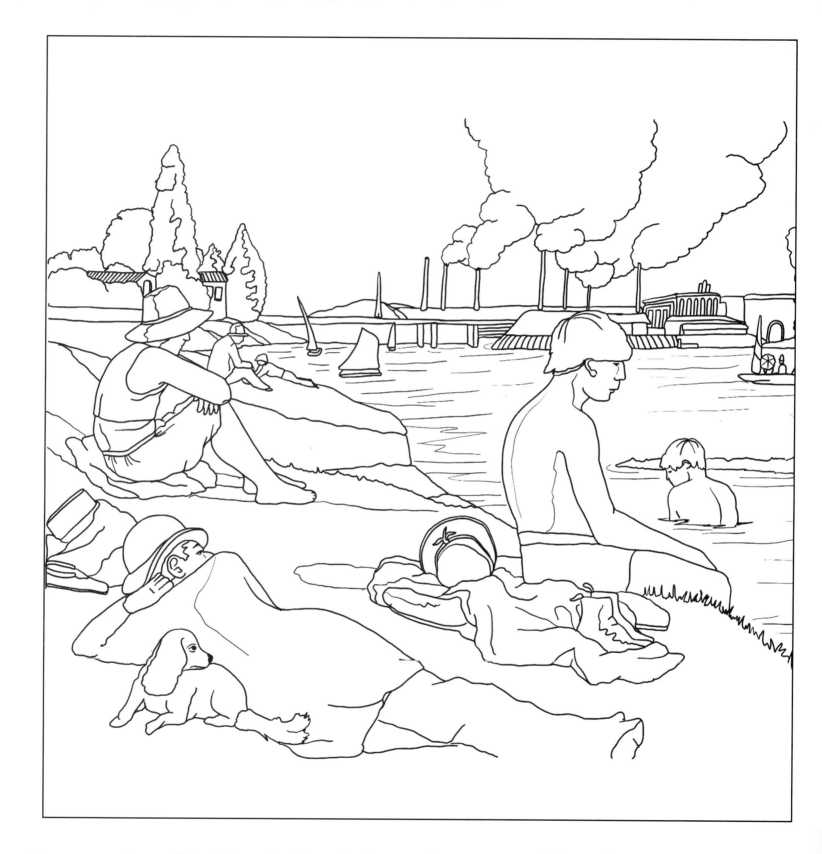

En la página anterior:

Georges Seurat

Un baño en Asnières

(1883-1884)

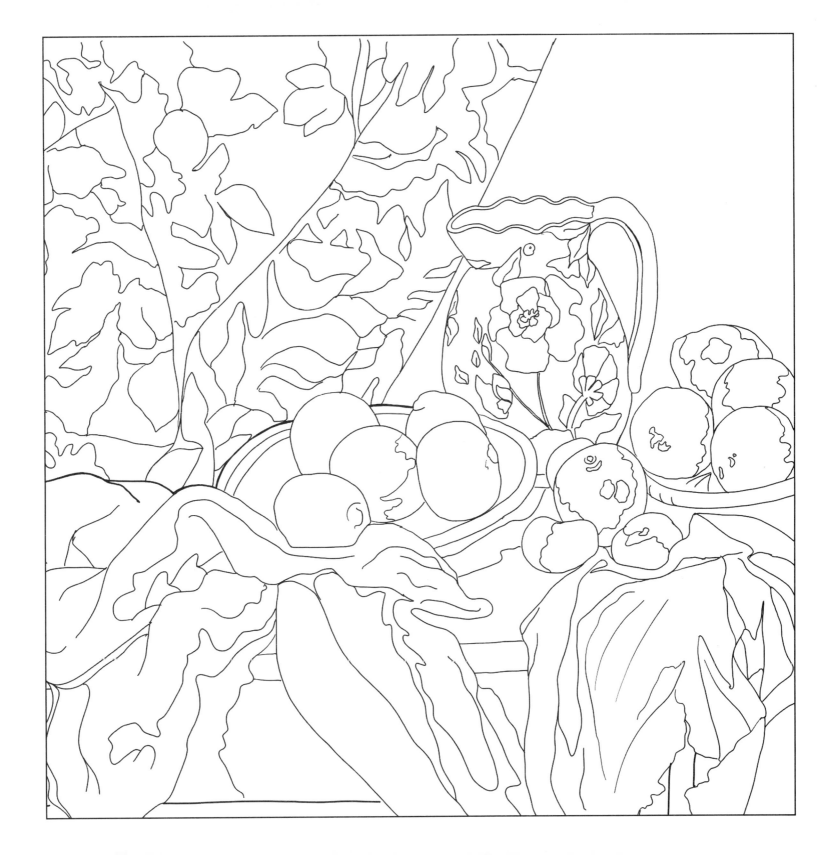

En la página anterior:
Paul Cézanne
Naturaleza muerta con
cortina y jarrón
(1899)

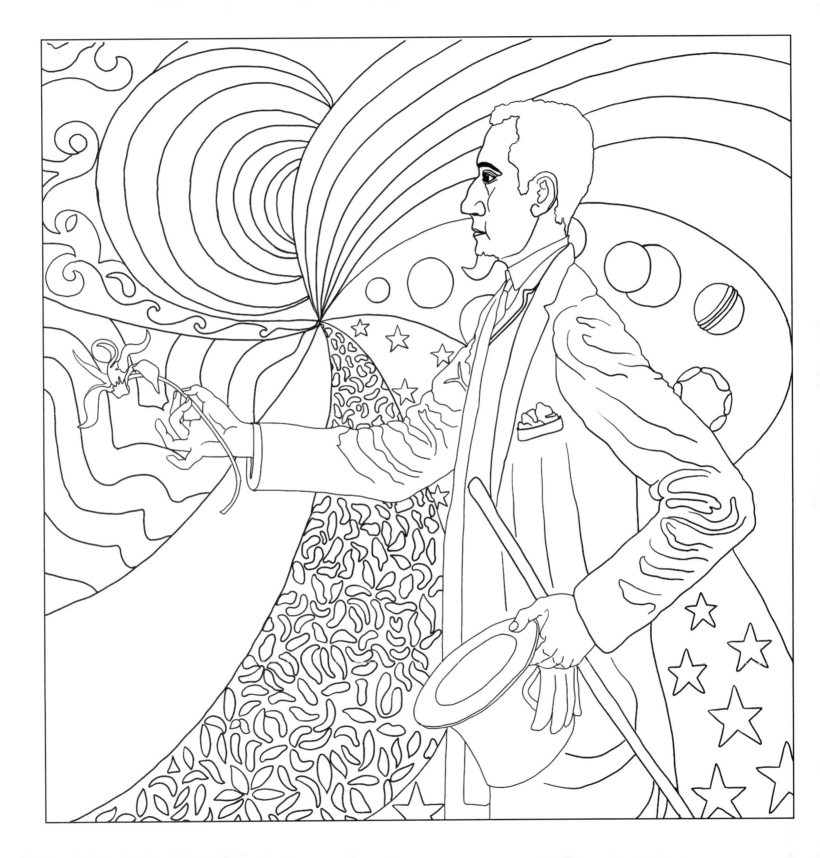

En la página anterior:
Paul Signac
Retrato de Félix Feneón
(1890)

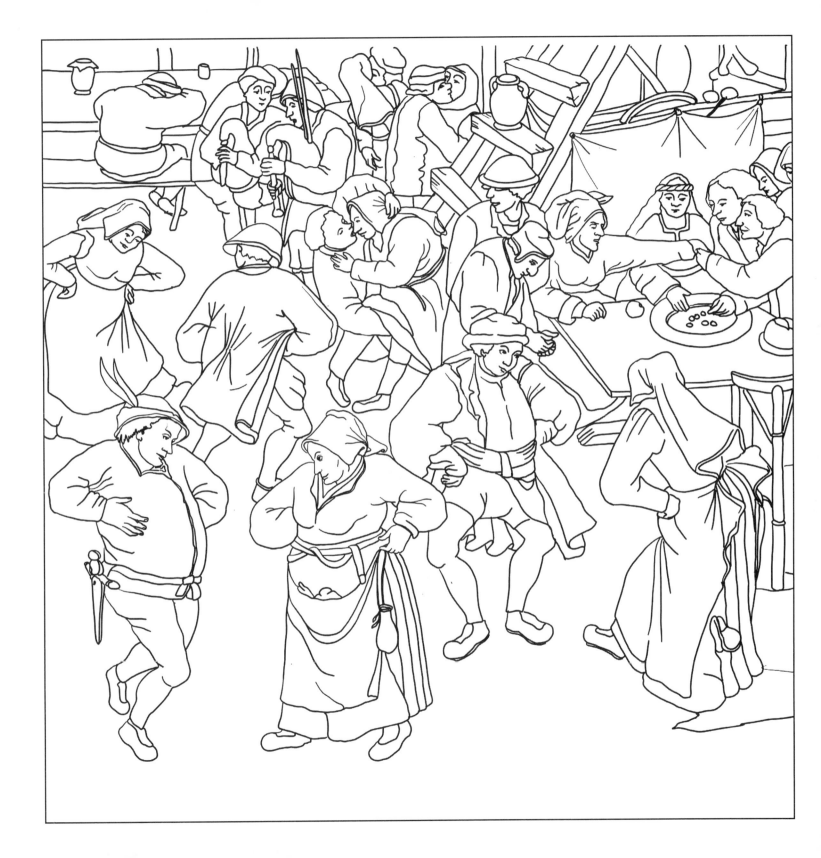

En la página anterior:
Pieter Brueghel el Joven
Danza de bodas
(1616)

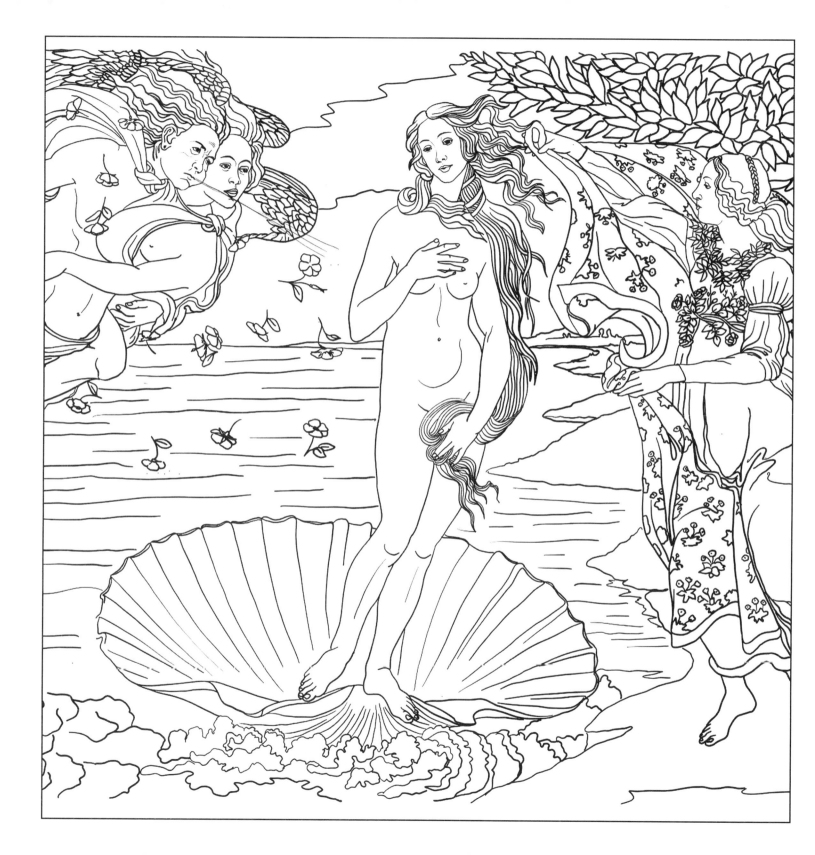

En la página anterior:
Sandro Botticelli
El nacimiento de Venus
(1482/84)

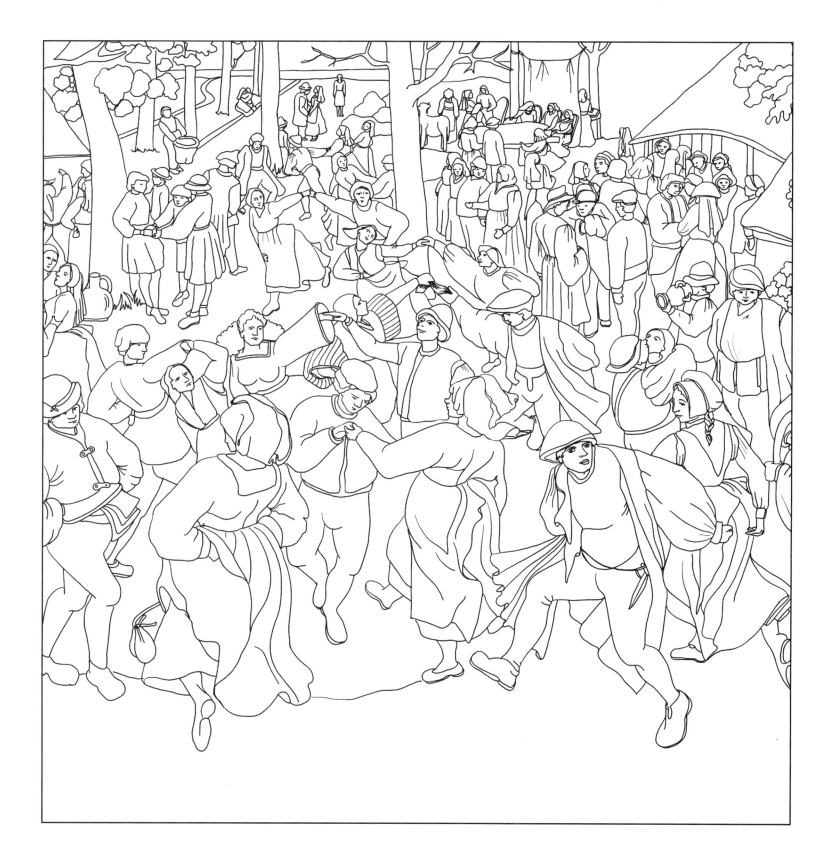

En la página anterior:

Pieter Brueghel (el Viejo)
La danza nupcial
(1566)

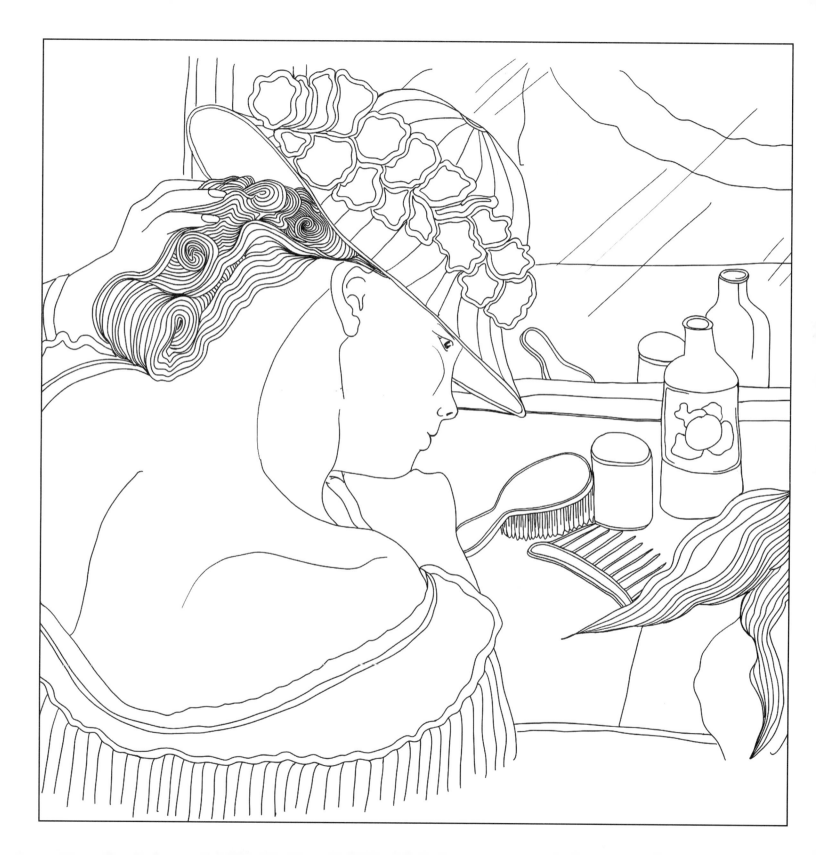

En la página anterior:

Edgar Degas
Frente al espejo
(1899)

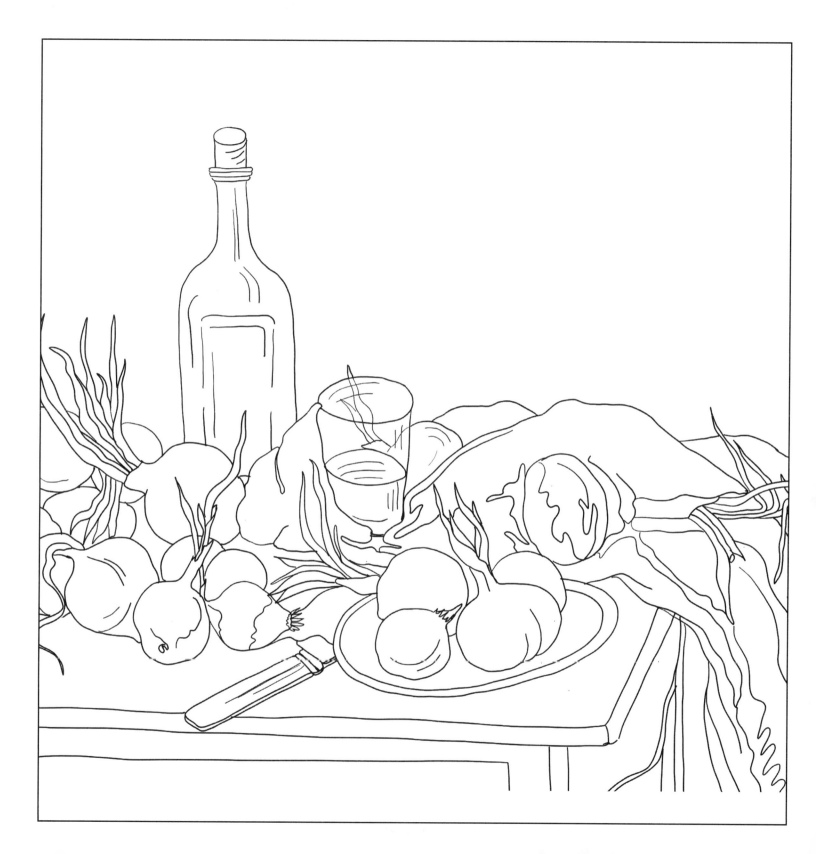

En la página anterior:

Paul Cézanne

*Naturaleza muerta con
cebollas y botella*
(1890-95)

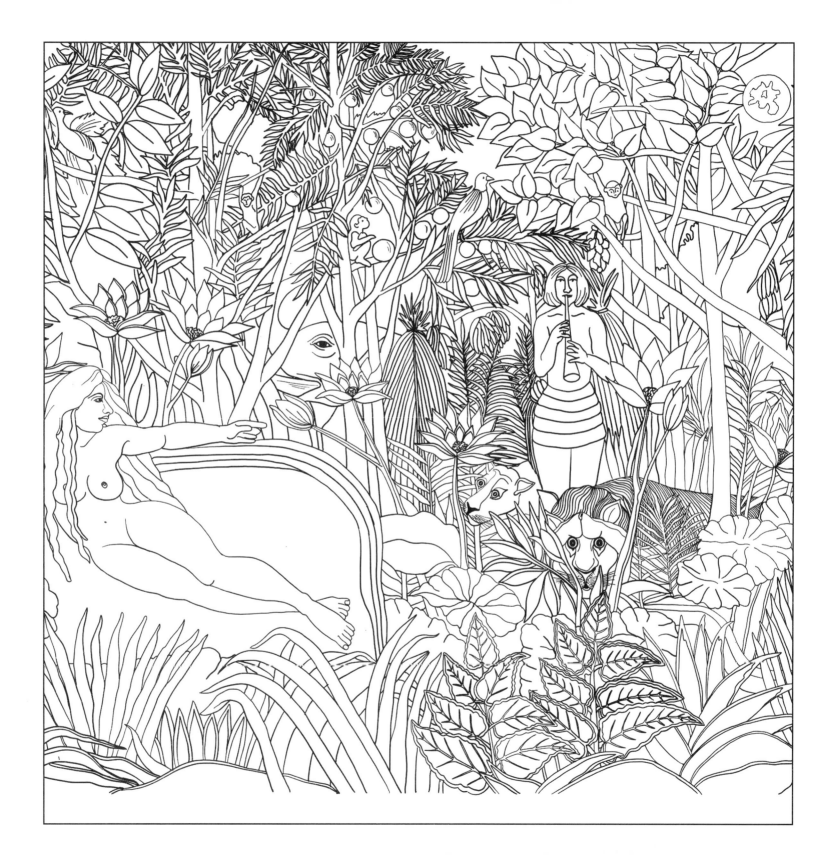

En la página anterior:
Henri Rousseau
El sueño
(1910)

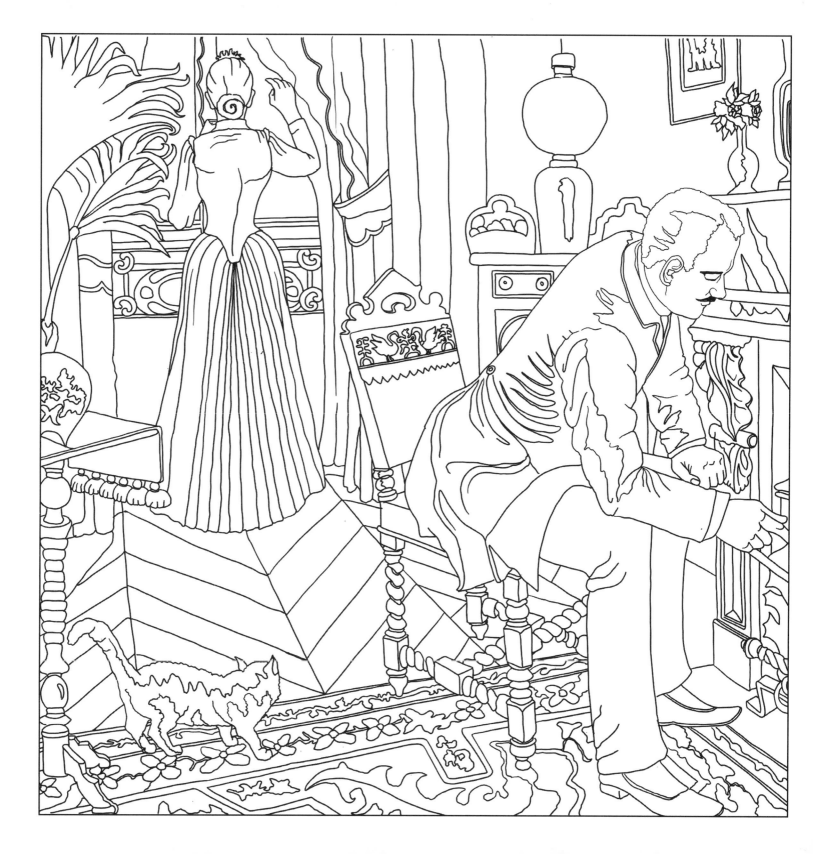

En la página anterior:

Paul Signac
Un domingo
(1890)

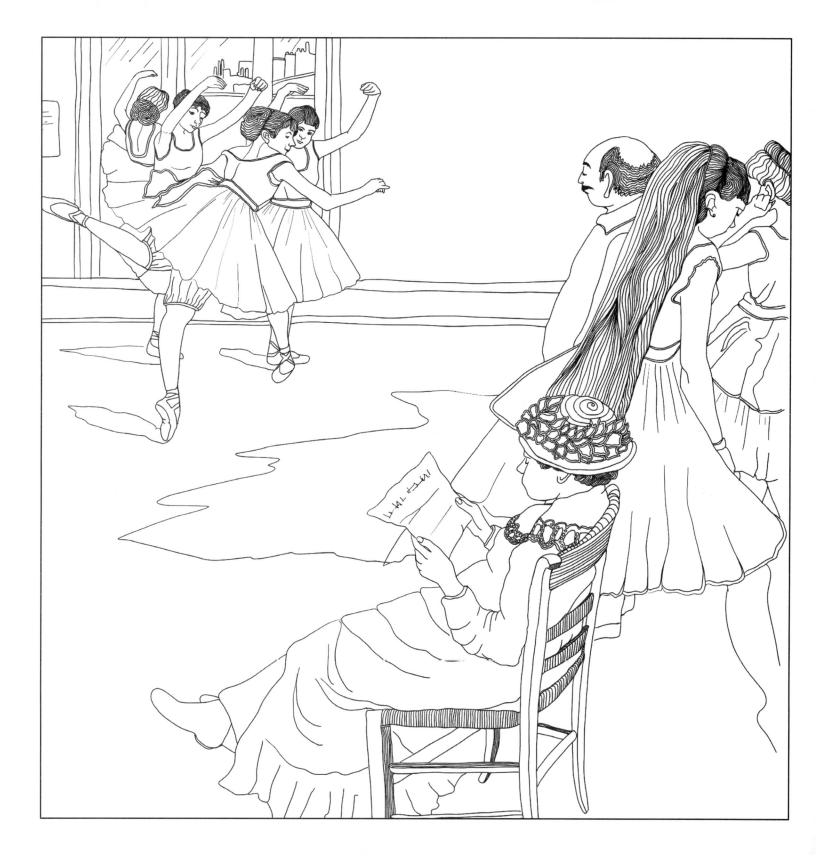

En la página anterior:
Edgar Degas
Durante las clases de danza
(1917)

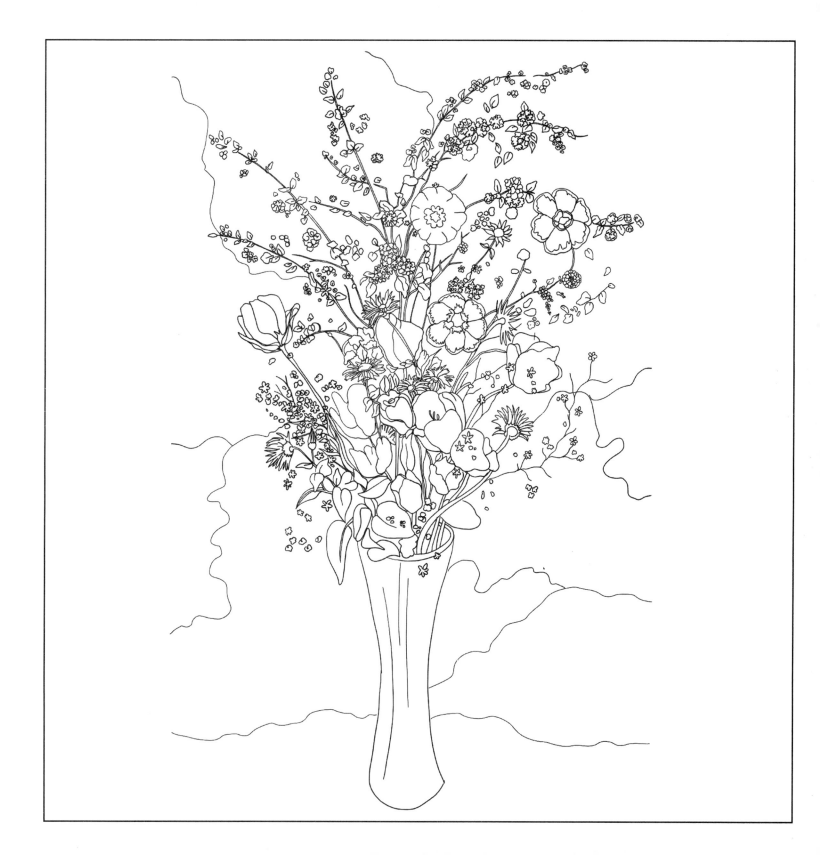

En la página anterior:

Odilon Redon

Jarrón de flores

(1916)

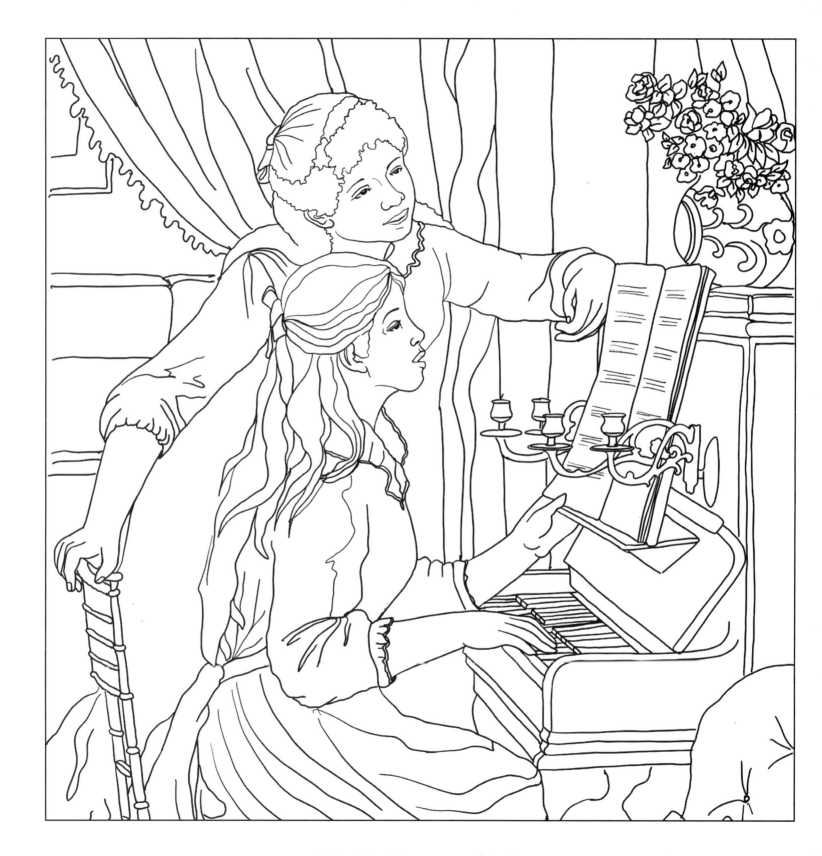

En la página anterior:
Pierre - Auguste Renoir
Muchachas tocando el piano
(1892)

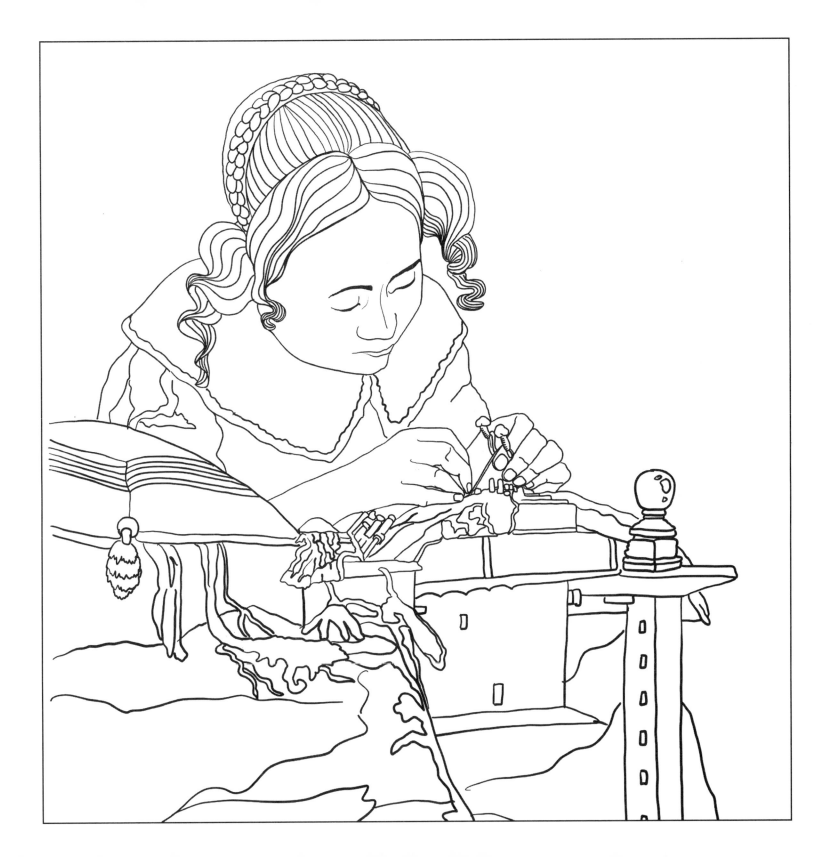

En la página anterior:

Johannes Vermeer
La hilandera
(1669/70)

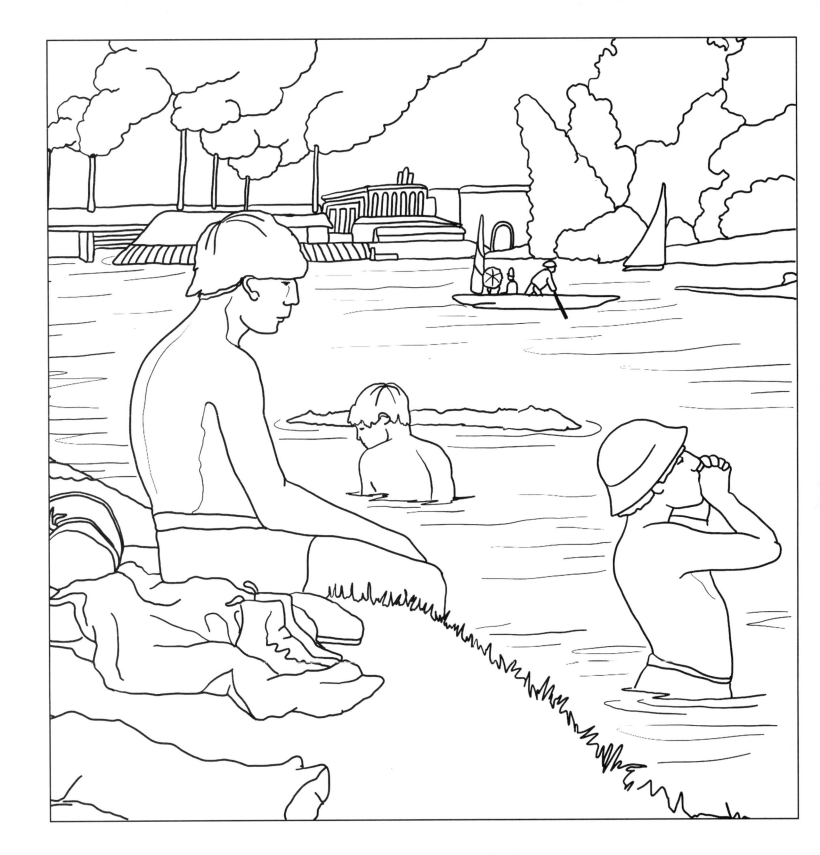

En la página anterior:
Detalle
Georges Seurat
Un baño en Asnières
(1883-1884)

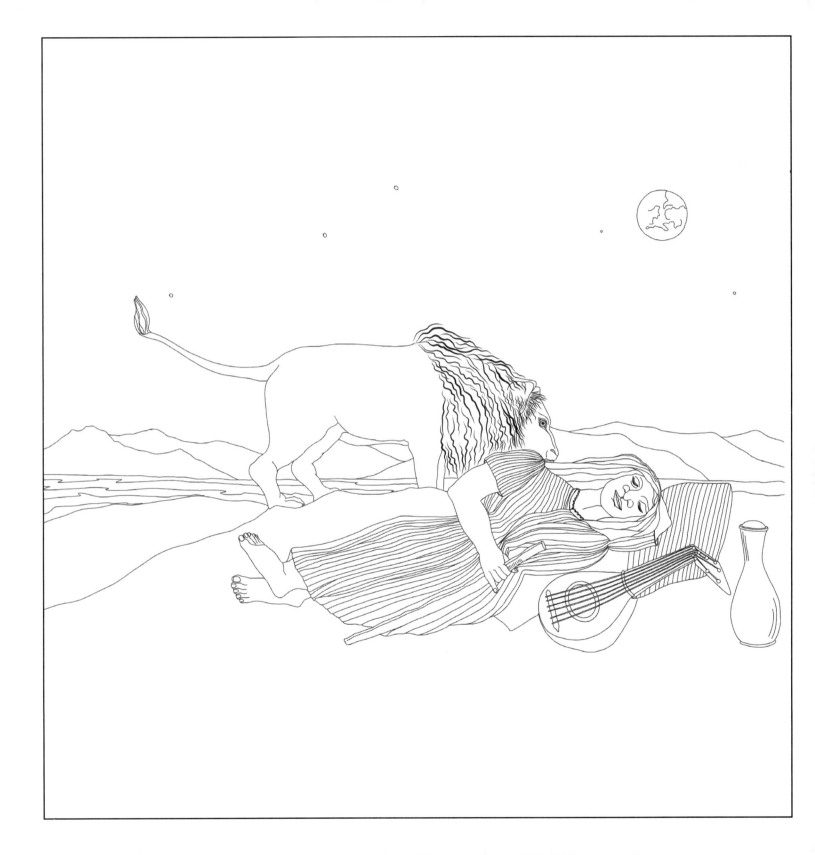

En la página anterior:

Henri Rousseau

La gitana dormida

(1897)

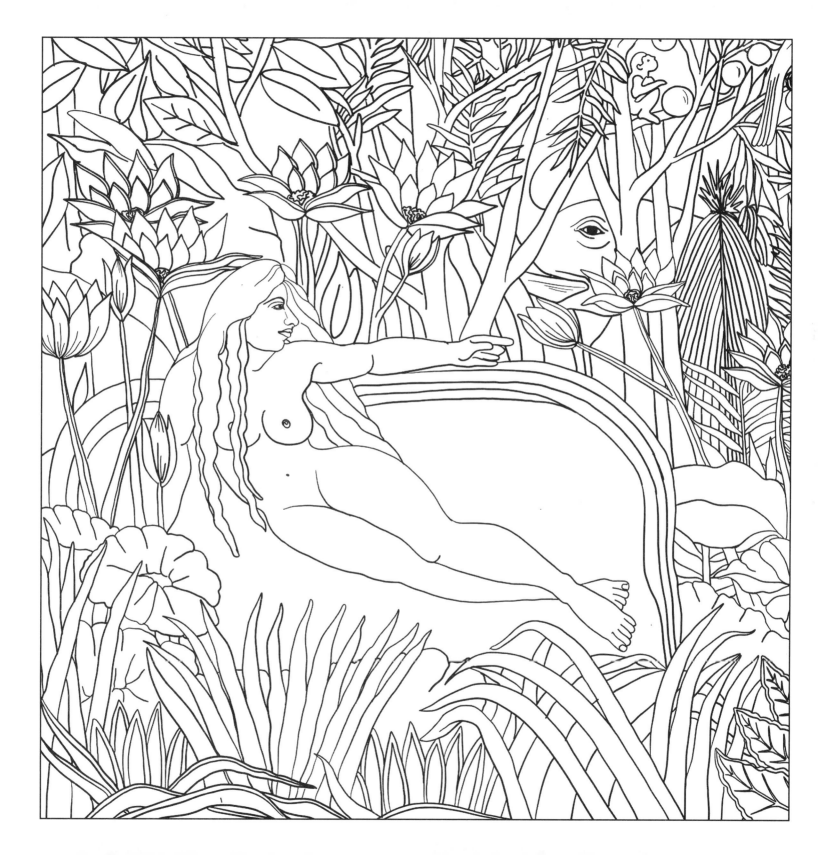

En la página anterior:
Detalle
Henri Rousseau
El sueño
(1910)

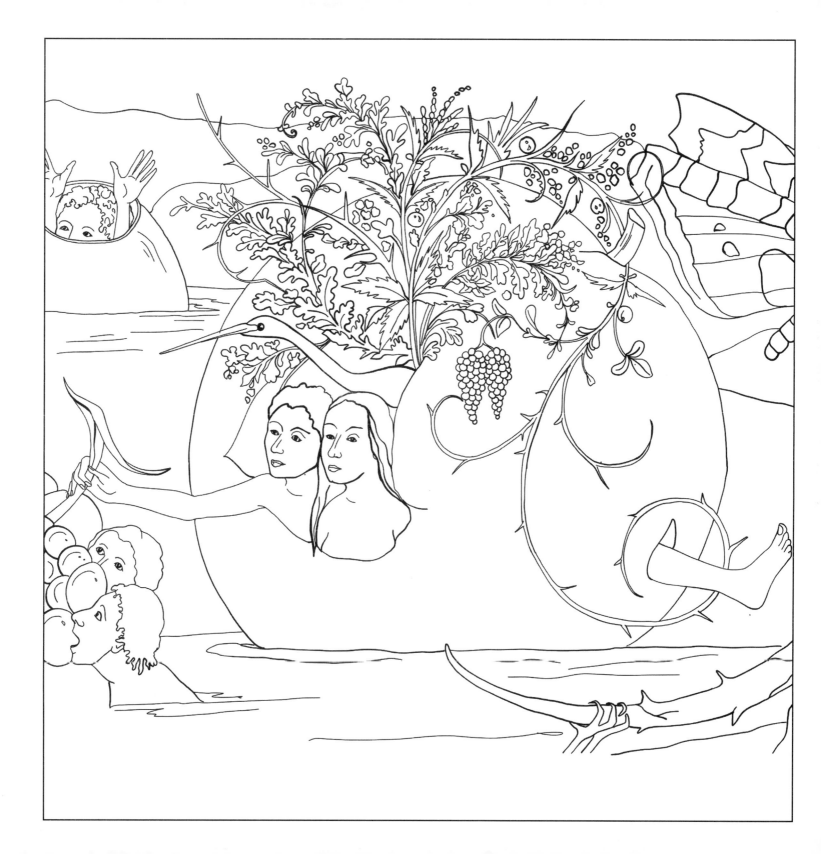

índice